IGOR SAVITSKI

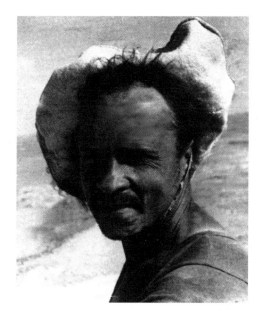

Igor Savitski 1915 -1984

IGOR SAVITSKI

Peintre, collectionneur, fondateur du Musée

HERTFORDSHIRE PRESS

IGOR SAVITSKI
Peintre, collectionneur, fondateur du Musée

Marinika Babanazarova

Hertfordshire Press
Suite 125, 43 Bedford Street, Covent Garden, London WC2E 9HA
Tél. +447411 978955
E-mail: manager@discovery-bookshop.com
www.hertfordshirepress.com

La traduction en français et la publication de cet ouvrage ont été réalisées grâce au soutien financier de l'Ambassade de France en Ouzbékistan et de l'Institut Français d'Études sur l'Asie Centrale

Liberté • Égalité • Fraternité
RÉPUBLIQUE FRANÇAISE
Ambassade de France
en Ouzbékistan

Nous remercions Olga Tsepova pour cette traduction en français
Nous remercions l'équipe de l'Institut Français d'Ouzbékistan pour la relecture de l'ensemble

La couverture est réalisée par Alexandra Vlassova
Les photographies proviennent du Musée de Noukous

TABLE DES MATIERES

Dédié au 20ème anniversaire de l'établissement des relations diplomatiques entre la France et l'Ouzbékistan

PREFACE

Ce livre a une histoire complexe. L'idée en est initialement apparue en 1990, lors de la présentation de ma thèse de fin d'études supérieures intitulée « I. V. Savitski : peintre, historien de l'art, fondateur du musée» à l'Institut d'Etat des arts et du théâtre, à la chaire d'histoire de l'art. Pour la première fois, il en a été fait mention par Larissa Chostko, historienne de l'art connue en Ouzbékistan, qui, conjointement avec le référent de mon travail Ludmila Kodzaeva, comprenait très bien le rôle et la place d'Igor Vitalievitch Savitski dans l'histoire de l'art du XXe siècle. Elles ont hautement apprécié ma thèse de fin d'études supérieures, et l'ont considérée comme digne d'être publiée.

Malheureusement, durant les vingt et quelques années qui ont suivi, ce projet n'a pu être réalisé, principalement en raison de la disparition de l'Union Soviétique en 1991, mais aussi parce que les événements ont conduit à la dégradation des conditions de vie et à des difficultés financières. D'autres problèmes ont surgi, au premier rang desquels la conservation de la collection de I. V. Savitski et l'assurance de sa survie dans des conditions d'adaptation à un monde en rapide mutation. Tout notre temps, toutes nos forces émotionnelles, intellectuelles et physiques ont été entièrement consacrées à la conservation, au développement et à la vulgarisation de cette œuvre unique d'I. V. Savitski qu'est le Musée d'Etat des Arts de Karakalpakie.

Il y a une autre raison pour laquelle la rédaction de ce livre a tardé à aboutir. Ce qui, tout de suite après la mort d'I. V. Savitski en 1984, avait été considéré comme relativement simple, est en fait apparu vingt ans plus tard comme une tâche exigeant beaucoup de travail. Ces dernières années, nous avons pu mieux examiner et comprendre la profondeur et la richesse de la personnalité hors du commun d'I. V. Savitski. Cependant, à Moscou et dans d'autres grandes villes, sont apparues au même moment des considérations sceptiques et

malveillantes concernant les travaux de Savitski. C'est pour cette raison que nous avons consacré quelques années à la collecte d'avis d'experts indépendants concernant la qualité de la collection et de l'activité de son fondateur. Nous avons également réfléchi à la possibilité de la transmission des droits de publication de la biographie complète à un ou plusieurs auteurs. Malheureusement, malgré un vif intérêt manifesté par certains chercheurs, ces projets n'ont pas abouti. Finalement, nous avons accepté que ce livre soit pris en charge par les gens qui connaissaient et étaient proches de I. V. Savitski, ceux qui ont partagé avec lui joies et revers de fortune.

De cette longue histoire il ressort un résultat positif important : les années passées ont confirmé de façon convaincante le talent et l'importance de I. V. Savitski, dont l'héritage trouve une reconnaissance internationale de plus en plus affirmée depuis les années 2000. Plus encore, grâce aux recherches menées récemment à Kiev et à Moscou, nous avons réussi à réunir une grande quantité de données et à écrire de nouvelles pages de l'histoire du musée.

En conclusion, nous souhaitons ajouter qu'il était prévu initialement de publier cette biographie en 2009, pour la célébration du 25e anniversaire de la mort de I. V. Savitski et de ma direction du Musée. Aujourd'hui, en 2011, cette publication coïncide avec le 45e anniversaire de l'ouverture du Musée qui a eu lieu le 1er mai 1966.

J'espère que les informations présentées dans cet ouvrage vous aideront non seulement à avoir un portrait plus complet de cet homme illustre qui a été mon mentor, mais constitueront également un hommage à sa mémoire et à son œuvre.

Marinika Babanazarova
Directrice du Musée d'État I. V. Savitski
des Arts de Karakalpakie

INTRODUCTION

« ... Sans le musée de Noukous il est impossible d'étudier l'histoire de l'art soviétique ».

V. I. Kostine, historien de l'art

« Par son rôle dans la culture et son évolution, le musée de Noukous, qui n'est pas très grand, occupe une place parmi les plus grandes collections d'art. (...) En apparence modeste, son rôle est pourtant très important, irremplaçable. »

B. Svejeva, journaliste

« Ce musée se présente à moi en tant que phénomène d'une valeur culturelle et historique immortelle, non seulement pour la Karakalpakie mais également pour tout le pays (l'Union Soviétique). Ici tout est une découverte, tout est histoire, il existe dans tout une compréhension profonde des relations intérieures entre la Russie et l'Orient, un dévoilement des sources du grand... art ».

A. L. Ianchine, académicien

Comme en témoignent les citations ci-dessus datant du début des années 80, d'éminents historiens de l'art et des personnalités publiques de l'époque soviétique estimaient grandement le Musée d'État des Arts de Karakalpakie, alors simplement connu comme Musée Savitski ou Musée de Noukous. Il est intéressant de comparer ces premières appréciations avec les considérations récentes de spécialistes ou de simples amateurs d'art occidentaux. Sur le chemin d'une reconnaissance internationale, pendant 20 ans depuis l'indépendance de l'Ouzbékistan acquise en 1991, le musée a obtenu quelques estimations de la collection de I. V. Savitski faites par des experts :

« Il n'y a pas de doute que les fonds du musée de Noukous montrent l'une des collections les plus représentatives et variées de l'art russe et soviétique du XXe siècle, qu'elle soit privée ou appartenant à l'Etat.

Une grande exposition (...) pourrait non seulement donner la possibilité d'une satisfaction visuelle hors du commun, mais également nous pousser à réexaminer une opinion établie sur l'histoire de l'art russe et soviétique dans le contexte international. »

John Bolt, Département de langues et littératures slaves,
Université de Californie du Sud

« Je considère que (...) [la collection de Savitski] représente une collection unique, la plus importante dans le monde de l'art russe et soviétique des années 1920-40. Il n'y a pas de doute qu'avec la notoriété grandissante des fonds de la collection Savitski, ceux-ci serviront de base pour une nouvelle compréhension de l'art russe et soviétique. »

Charlotte Daglas, Département d'études russes et slaves,
Université de New-York

« Votre collection est tout simplement époustouflante – même après avoir vu le Louvre, le British Museum, la Tate Gallery, l'Ermitage, la majorité des grands musées américains et le Musée Russe. »

Verdi Farmanfarmayan, Université de Rutger

Les premières estimations soviétiques comme les considérations américaines plus tardives s'accordent sur l'essentiel, confirmant le fait que malgré le temps et les systèmes politiques, le véritable art sera toujours plus fort que les circonstances et qu'il saura trouver le chemin vers le cœur des gens.

Dressant le bilan de tout ce qui a été dit ou écrit à propos du musée de Noukous ces 45 dernières années, nous pouvons affirmer sans crainte que ce petit point à peine visible sur une carte, nommé « Karakalpakie », évoque plusieurs associations : pour certains c'est le lieu de la catastrophe écologique de la Mer d'Aral, pour d'autres c'est la collection unique de Savitski, et pour le reste ce sont ces deux

phénomènes réunis. Actuellement le musée est devenu une sorte de lieu de pèlerinage, et pas seulement pour les connaisseurs ou véritables amateurs d'art. Même des visiteurs ordinaires de Noukous, qui n'ont jamais vraiment été intéressés par l'art, se font un devoir de passer au musée pour voir de leurs propres yeux ce prétendu « miracle dans le désert ». De plus, le musée a eu la chance d'accueillir des artistes, diplomates, hommes politiques locaux et étrangers et d'autres invités de marque. Plusieurs articles ont été écrits sur le musée dans les plus grands journaux et revues du monde entier, des émissions de télévision ont été tournées sur le musée, ainsi que deux films documentaires[1]. En outre, il n'existe pas, de nos jours, de guide sur l'Asie Centrale, dans lequel le musée ou sa collection ne soit pas mentionné.

Quelles sont les raisons à cela ? Qu'y a-t-il de particulier et d'inhabituel dans ce musée, relativement petit et peu connu jusqu'à récemment, qui dans la deuxième décennie du XXIe siècle fascine le public ? Il est difficile de trouver une réponse univoque. Au final, le succès du Musée de Noukous peut être expliqué par plusieurs facteurs, dont les plus importants sont l'histoire de sa création, la personnalité de son fondateur et le caractère unique de la collection. Ces trois éléments sont liés d'une façon si étroite qu'ils sont devenus un tout unique – un vif témoignage de la tragédie humaine et de l'amour absolu de l'art.

Pour des raisons pratiques nous allons souvent raccourcir les noms complets des gens, lieux ou établissements. Ceci est déjà arrivé au Musée d'Etat des Arts de Karakalpakie, dont l'ouverture officielle eut lieu en 1966. On l'appelait Musée Savitski même du vivant de son fondateur, bien avant que le gouvernement de Karakalpakie ait pris la décision d'attribuer le nom de I. V. Savitski au musée en 1984. Cette décision aida à limiter les décisions arbitraires de certains officiels qui, suivant leurs propres motivations, essayèrent de dénigrer la réputation du musée et de son fondateur. En 2002, par exemple, une tentative d'effacer le nom de Savitski de l'appellation du musée fut entreprise (ainsi que l'enlèvement de l'enseigne à l'extérieur du mur du nouveau musée), et en échange on voulut officiellement attribuer au musée le

1 «Le désert de l'art interdit», film tourné par deux documentaristes américains Amanda Poup et Tchavdar Guéorguiev; «La perle de l'Ouzbékistan», film réalisé par l'agence d'information « Jakhon » du Ministère des Affaires Etrangères de l'Ouzbékistan

statut plus prestigieux de « Musée National ». De plus, des consignes secrètes furent données aux journalistes pour ne pas mentionner le nom de Savitski dans leurs écrits sur le musée. Imaginez à quel point il a été difficile de lutter pour protéger le nom et l'héritage de Savitski! Heureusement, le fait que le Président du pays I. A. Karimov décora I. V. Savitski de l'Ordre de la République de l'Ouzbékistan pour son action remarquable « Buyuk Hizmatlari Uchun », mit fin à tous ces événements désagréables.

Le caractère unique du Musée de Noukous doit tout au mérite de Savitski. Plusieurs de ses innovations et décisions non traditionnelles furent matérialisées de son vivant mais d'autres ne le furent qu'après sa mort. De nos jours, la contribution exceptionnelle de Savitski dans le développement des arts plastiques de Karakalpakie, de l'Ouzbékistan, de la Russie et de l'ex-Union Soviétique est largement reconnue par des spécialistes locaux et étrangers.

« Grâce à l'action héroïque de Savitski nous avons une vision plus complète et juste de l'art des républiques centrasiatiques et du pays en général. »

Mlada Khomoutova, historienne de l'art russe

Aujourd'hui, la collection de Savitski se situe au rang de musées mondiaux. Avec le soutien de ses collègues et complices, Savitski a réussi en moins de dix-huit ans à réunir plus de quatre-vingt mille pièces, dont soixante mille ont été propriété du musée après sa mort. Près de vingt mille pièces ont été achetées, ou plus précisément payées, durant les huit années qui ont suivi sa disparition. La vitesse avec laquelle la collection s'est constituée, ses dimensions et son échelle, constituent en eux-mêmes un événement sans précédent dans l'histoire de la muséographie. Après la mort de Savitski en 1984, les propriétaires de certaines œuvres, dont l'achat n'avait pas encore été réglé, les ont offertes au musée par respect pour la mémoire de Savitski. Ainsi, les fonds du musée de Noukous comptent aujourd'hui plus de quatre-vingt-cinq mille pièces conservées.

Le musée est constitué de trois collections : la première est formée de l'art appliqué populaire et plastique de Karakalpakie ; la deuxième de l'art de l'ancien Khorezm (territoire de l'actuelle Karakalpakie) ; et la troisième de peintures, arts graphiques, décoratifs et sculptures des peintres des années 1910-1930. Cette collection de l'avant-garde et post-avant-garde russes est considérée comme l'une des plus importantes au monde. Le terme souvent utilisé d' « avant-garde » est conventionnel et exige une précision lors de son utilisation pour la collection de Savitski. Celui-ci collectionnait des œuvres de peintres très différents – des avant-gardistes orthodoxes (comme Lubov Popova, Mikhaïl de Dantu, Alexandre Chevtchenko, etc.) jusqu'aux peintres du « réalisme socialiste » et artistes dépeignant la vie quotidienne des camps staliniens (par exemple Nadejda Borovaia). Le musée possède également plusieurs œuvres témoignant d'une grande variété de groupes artistiques, mouvements, styles, étapes d'évolution et d'expérimentation, ainsi que des tableaux de peintres indépendants de tout mouvement.

L'originalité du choix des œuvres consiste dans le fait qu'elles étaient rassemblées « de façon massive et monographique », c'est une expression de Savitski que nous détaillerons dans l'un des chapitres suivants.

La collection de Savitski devint un grand foyer de culture et apporta une contribution inestimable au développement de l'art plastique en Ouzbékistan. Ceci est particulièrement important si l'on prend en considération que la naissance du musée date de l'époque où la valeur de l'école artistique de l'Ouzbékistan était encore sous-estimée par la critique officielle. Cette tendance est bien visible dans les recherches en histoire de l'art et dans les publications portant sur des peintres comme Alexandre Volkov, Alexandre Nikolaïev (Ousto Moumine), Mikhaïl Kourzine, Oural Tansikbaev, Elena Korovaï, Nadejda Kachina, Victor Oufimtsev, Valentina Markova et beaucoup d'autres.

On trouvera ci-dessous un compte-rendu typique d'une exposition des peintres locaux qui eut lieu à Tachkent en 1932 :

« (...) si chez Volkov la primitivisation de la couleur est juste ébauchée, chez M. Kourzine elle est poussée à sa limite. Le peintre essaye de résoudre le problème avec une simplification extrême de la composition et de la tonalité pour donner une plus grande force à l'impression émotionnelle, mais... le but n'est pas atteint. Le primitivisme a abaissé Kourzine au niveau de la peinture de bâtiment, et l'impression provenant de ses œuvres au... minimum. Toute la maîtrise et tout le sens sont absents. Tous ces « petits bateaux », « les gens au bord de la mer », etc., passent devant les yeux sans marquer ni l'esprit, ni le sentiment. De Volkov à Kourzine, de Kourzine à Lyssenko, c'est une sorte de chaîne. Lyssenko est allé plus loin encore. Toute sa peinture et toute son œuvre sont sans sujet. C'est de la beauté banale. L'absence de sujet, le recours à la peinture « pure », à « l'art pour l'art », sont profondément réactionnaires. Dans la république socialiste en construction, dans la république surmontant l'héritage du passé, l'héritage de la politique colonialiste du tsarisme, le fait de créer « les symphonies bleues » pousse à l'éloignement de la réalité, à l'isolement et au détachement de la vie. »

Après cette critique relativement modérée du milieu des années 30, suivirent des répressions dures à l'égard des opposants, qui ne laissèrent aucun espoir à une reconnaissance officielle des artistes dissidents. De fait, l'exaltation du socialisme au moyen du « socialisme réaliste » devint le seul style d'art plastique officiellement reconnu jusqu'au début de la perestroïka vers 1985.

Remarquons qu'il y eut deux brefs « dégels », au milieu des années 1960, puis dans les années 1970, durant lesquels des monographies et des recherches aux réflexions moins conformistes furent publiées. Quelques-uns de ces textes se fondèrent sur la collection de Savitski. A notre avis l'existence du Musée de Noukous y contribua de différentes manières. Le musée était à ce moment-là déjà largement connu ainsi que l'action de son premier directeur.

Aujourd'hui, aucune publication sérieuse sur l'art des années 1920-30 ne fait l'impasse sur le nom de Savitski ou celui de sa collection. Actuellement un nombre grandissant de spécialistes et d'étudiants provenant de Russie, d'Europe occidentale et des Etats Unis vient à Noukous pour étudier les collections du musée et ses archives.

Il est difficile d'estimer l'importance de la contribution de Savitski – peintre et figure majeure dans le domaine artistique – au développement de la Karakalpakie. Il commença son activité en Karakalpakie par la collecte et l'étude des objets d'art populaire appliqué. Avec ses collègues de la filiale de l'Académie des Sciences de l'Ouzbékistan en Karakalpakie, il rassembla une collection véritablement originale qu'on peut considérer comme « l'ADN » de ce petit peuple, maintenant dispersé partout dans le monde. Sans cette collection qui compte plus de quatre-vingt mille objets, il est peu probable qu'on aurait pu aboutir à des conclusions pertinentes sur l'art si particulier du peuple de Karakalpakie, ce peuple « perdu », comme on le pensait, dans les sables bordant la Mer d'Aral.

Savitski fut parmi les premiers artistes professionnels de Karakalpakie et il fut, en même temps, un modèle pour plusieurs peintres locaux. La création d'un musée de rang mondial à Noukous rehaussa la gloire de la République. Entre les murs du musée se forma une équipe de peintres de Karakalpakie que Savitski soutenait matériellement en achetant leurs œuvres pour le musée. Ces peintres participaient aux discussions animées sur l'art mondial et leurs œuvres constituaient une partie indéniable des premières acquisitions du musée. L'une des tâches principales du musée était de montrer aux peintres de Karakalpakie quels chemins suivait l'art de la Russie et de l'Ouzbékistan, qui définissaient les objectifs artistiques à atteindre. La contribution de Savitski à la culture nationale fut immense et inestimable, comme en témoignent les récompenses et les décorations remises à Savitski par la République Soviétique Socialiste de l'Ouzbékistan. Son influence était reconnue même à Moscou.

Savitski avait des amis et des protecteurs influents qui l'aidaient à « arracher » des subventions aux autorités concernées pour payer les grandes dettes accumulées. Il avait aussi des ennemis et des envieux. Le musée, quant à lui, commença à obtenir une popularité semi-officielle dans tout le pays vers la fin des années 1970 et au début des années 1980. Même certains des spécialistes occidentaux qui étudiaient l'art russe du début du XXe siècle commencèrent à manifester leur intérêt envers la collection de Savitski. Cependant, durant ces années, ils ne pouvaient pas se rendre en Karakalpakie car la région était fermée. L'explication officielle du refus des agences de voyage était l'absence d'infrastructure hôtelière à Noukous. En réalité, il y avait une autre raison à cela : la Karakalpakie comptait quelques sites militaires ultra secrets, dont même la population locale n'avait pas connaissance. Ainsi, le vif souhait des chercheurs occidentaux de voir de leurs yeux la collection unique de Savitski ne put être réalisé qu'après la disparition de l'Union Soviétique et l'accès à l'indépendance de l'Ouzbékistan en 1991. Depuis cette époque, la ruée de diplomates, journalistes, amateurs d'art et touristes en Karakalpakie n'a pas cessé. Ils ne se limitent pas à raconter comment ils ont découvert cet incroyable musée, mais l'estiment hautement, en le mettant au même rang que les plus grands musées du monde. Malgré cela, de nos jours, il n'y a pas eu de recherche approfondie sur Savitski et sa personnalité peu ordinaire, dont le nom pourrait se trouver au même rang que ceux de Tretiakov, Shtchoukine, Tsvétaev, muséographes connus.

Le but de ce travail est de passer en revue les principaux aspects de la vie d'Igor Vitalievitch Savitski. Néanmoins, ce travail n'est pas une version définitive de sa biographie. L'équipe du musée a besoin de temps pour terminer l'étude et la systématisation de ses archives personnelles qui, aujourd'hui, doivent être réorganisées pour être au niveau des standards internationaux. On continue à chercher des réponses à nombre d'autres questions importantes. Nous sommes sûrs qu'après l'achèvement de ce travail beaucoup d'informations intéressantes s'ajouteront à cette revue de la vie et de l'œuvre de

Savitski. La portée de cette publication consiste à apporter ne serait-ce que sous les traits d'une « photo instantanée » ou d'un « regard de l'intérieur », une première tentative sérieuse d'exposé sur la vie de Savitski et sur l'histoire du musée.

Ce livre se présente en quatre parties, la première étant formée par la présente introduction. La deuxième partie est consacrée aux évènements de la vie de Savitski ; la troisième à sa carrière de peintre ; enfin la quatrième donne une évaluation de son rôle et de son action en tant que fondateur et premier directeur du musée. Dans cette dernière partie sont présentés les principes essentiels de l'organisation de la collection, ainsi que d'autres aspects du fonctionnement du musée d'Etat I. V. Savitski des Arts de Karakalpakie.

Parmi les trois annexes se trouve une courte autobiographie de Savitski, rédigée par Igor Vitalievitch lui-même (annexe N°1) ; la liste de plus d'une centaine de peintres présentés dans la collection et le nombre de leurs tableaux et sculptures conservés dans le musée (annexe N°2) ; la chronologie des évènements clefs artistiques et politiques, dans un contexte plus large, ayant eu lieu durant la vie de Savitski (annexe N°3). Enfin, les reproductions de dix tableaux de Savitski qui sont mentionnés dans le troisième chapitre, apparaissent au milieu de cette publication. Savitski a peint au total plus de 700 tableaux. Ils furent tous réalisés avant l'ouverture du musée en 1966, époque à laquelle l'auteur n'avait pas encore 50 ans. Le musée en possède près de 350, et près de 280 autres œuvres figurent dans les archives de l'expédition archéologique et ethnographique sur le Khorezm, conservées à l'Académie des Sciences de Russie à Moscou. Le reste, près de 70 œuvres, se trouve très probablement dans des collections privées, essentiellement en Russie. Le travail de localisation de toutes les œuvres de Savitski n'est pas encore terminé.

SAVITSKI : SA VIE

Qu'est-ce qui amena Savitski à renoncer à sa vie moscovite qui paraissait si bien réglée, à abandonner la capitale et son potentiel créateur, ses contacts, ses musées, son superbe appartement de l'Arbat, tout cela pour créer une collection hors du commun quelque part au bout du monde ? Nous allons essayer de comprendre cet homme, suivre les principales étapes de sa vie et examiner les traits de son caractère, évoquer des souvenirs et des récits de gens et de chercheurs proches de lui. Oural Tansikbaev, un contemporain de Savitski et un de ses peintres préférés, s'exprime de la façon suivante:

« Pourquoi les critiques d'art n'ont-ils écrit, jusqu'à maintenant, aucun essai sur la personnalité du peintre ? Pourquoi ne se différencie-t-on que par des tableaux ? Ne sommes-nous pas des personnalités créatrices ? Notre esprit et notre position sociale n'ont-ils aucun rapport avec notre travail ? Pourquoi nous, artistes, n'avons-nous pas de visage ? Pourquoi peint-on des icônes de nous et non des portraits vivants ? Jetez ces masques en plâtre avec lesquels la critique souille l'âme du lecteur, le détourne du peintre, comme si l'on pouvait aimer l'art sans aimer l'artiste. »

On voudrait répéter après Oural Tansikbaev : « ... comme si on pouvait comprendre l'essence du Musée Savitski sans comprendre son fondateur. »

Igor Savitski parlait très peu de lui, préférant, d'après ses propres paroles, ne pas perdre de temps inutilement pour de « telles futilités ». Cela n'était pas seulement dû à sa modestie innée, mais aussi à son origine noble qui, à l'époque soviétique, ne prédisposait pas beaucoup aux discussions « politiquement dangereuses ». Maintenant que nous avons réévalué les évènements du XXe siècle et que nous pouvons en discuter ouvertement, Savitski n'est plus avec nous. Il est malheureusement peu probable que nous découvrions

de nouveaux éléments importants de sa vie privée. En nous tournant vers le passé, nous voyons de façon tout à fait différente ses réticences, ses allusions, les « propos antisoviétiques » et les rares causeries confidentielles qu'il eut avec ses amis proches et fidèles. En réalité, tout ce que nous savons sur Savitski reflète l'image typique des Russes de sa génération, représentants de l'intelligentsia.

L'histoire de la famille de Savitski, surtout du côté de sa mère, aurait constitué de nos jours un sujet de fierté. Son arrière-grand-père Dimitri Irodionovitch Florinski (1827-1888) était archiprêtre et sacristain de la Cathédrale Pierre-et-Paul à Saint-Pétersbourg, et maître à l'Académie Ecclésiastique de Saint-Pétersbourg. L'un de ses fils, Timopheï Florinski (1854 -1919) était marié à Véra Ivanovna Kremkova (1866-1959), fille d'un général-major de l'amirauté. Ils eurent trois fils et une fille, Véra, née en 1893.

En 1882, devenu titulaire de la Chaire de philologie slave au Département d'histoire et de philologie à l'Université de Saint-Pétersbourg, Timopheï Florinski déménagea à Kiev pour commencer sa carrière de chargé de cours à la Chaire de philologie slave de l'Université Saint-Vladimir. Il travailla à l'Université de Kiev jusqu'à la fin de ses jours, et devint une figure de proue dans les domaines scientifique et social. Timopheï Florinski était membre des Académies russe, serbe, slave méridionale et tchèque. Il acquit une grande notoriété dans les milieux scientifiques, et fut l'auteur de plus d'une centaine d'ouvrages scientifiques. Son collègue A. Sloboda, académicien, disait de lui la chose suivante : « Timopheï Florinski occupait la Chaire d'études slaves à l'Université de Kiev non comme un fonctionnaire, mais comme un enthousiaste de sa discipline ». Il possédait une bibliothèque unique, qui comptait plus de douze mille volumes, à laquelle ses étudiants avaient un accès illimité, y compris ceux qui n'avaient pas les moyens de se payer des études.

Pourtant, rien n'a réussi à le sauver de la terreur rouge des bolcheviks, qui s'abattit à Kiev en 1919. Timopheï Florinski fut fusillé le 3 juin 1919 par décision de la Commission Extraordinaire de Russie.[2]

2 La Commission Extraordinaire Pan-Russe pour la lutte contre la Contre-révolution et le Sabotage fut le premier organe de sécurité de l'État après la Révolution Bolchevike.

En 2007, un des collaborateurs du musée fut envoyé travailler dans les Archives d'État de Kiev pour collecter des informations sur les parents et les proches de Savitski. Une grande partie des renseignements concernant sa famille était assez contradictoire, en particulier la mort du professeur Florinski qui, en réalité, était assez typique de l'histoire soviétique récente. D'après certains documents, il fut fusillé car membre du club des nationalistes russes. D'autres notes indiquent qu'il fut puni pour son « caractère rétif singulier ». Savitski lui-même racontait à ses amis que, sous pression de l'université, les bolcheviks durent laisser partir son grand-père, qui fut ensuite abattu d'un coup de fusil dans le dos lors de sa sortie de prison. Malgré des différences dans les versions, nous pouvons affirmer que le corps de Florinski fut remis à la famille le 29 août 1919 pour être enterré. Les articles et les nécrologies des journaux locaux écrivirent que la messe funèbre et les funérailles eurent lieu ce jour-là.

C'est au cours de ces années difficiles, le 4 août 1915, qu'Igor Vitalievitch Savitski naquit à Kiev, cadet des deux fils du juriste Vitaliy Victorovitch Savitski et de Véra Timophéevna Florinskaya. Son frère aîné Victor était né en 1913. Dès leur plus tendre enfance, les deux frères furent littéralement submergés par l'esprit patriotique de l'époque. Leur oncle Serguey Florinski s'engagea comme volontaire dans l'armée et fut tué au front allemand en 1914. Cela décida probablement Victor à choisir une carrière militaire. L'amour de la famille Savitski envers sa patrie dépassait le désir de quitter la Russie. Il est évident que les aspirations intellectuelles étaient hautement favorisées chez les Savitski, et qu'un respect des valeurs culturelles et spirituelles y était cultivé. Dans la maison familiale se trouvait non seulement une bibliothèque très riche, mais également beaucoup de vieux objets dont l'étude contribua au développement esthétique des enfants. Des fêtes familiales pleines de surprises étaient organisées. Une gouvernante apprenait aux enfants la langue française et accompagnait Véra Timophéevna au cours de ses sorties mondaines. Les parents d'Igor voyageaient souvent en Europe, partageaient leurs impressions et discutaient de l'actualité culturelle avec leurs enfants. La grand-mère d'Igor faisait des travaux d'aiguille

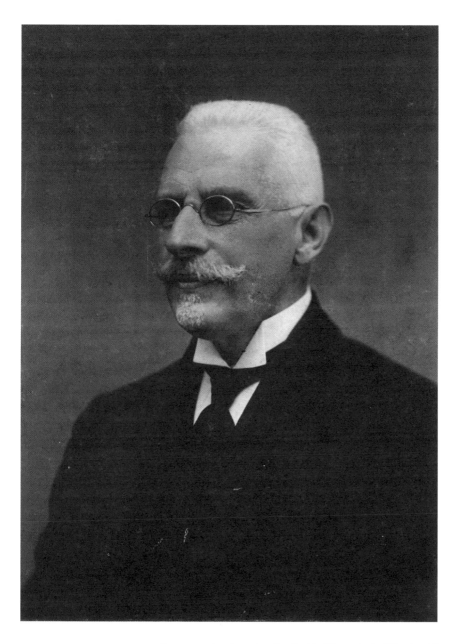

Le grand-père de Savitski, Timothée Florinski

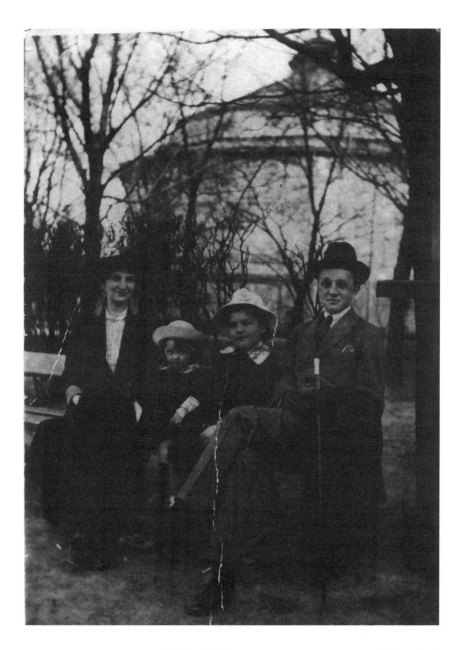

I. V. Savitski avec ses parents et son frère aîné

remarquables et inculquait à ses petits-enfants le goût des belles choses.

Il est fort probable que les souvenirs d'enfance de Savitski furent liés aux traditions familiales, telles les fêtes joyeuses et la préparation de déjeuners et de dîners variés qui ressemblaient aux tablées extraordinaires décrites dans les romans de Gogol. Plus tard, dans les années 1960, si l'un des employés du musée cuisinait pour un anniversaire ou une fête, Savitski donnait toujours des appellations françaises à ces plats, manifestant ainsi la nostalgie de son enfance. Savitski conservait en même temps des souvenirs terrifiants de ses jeunes années : pogroms nationalistes suivis de la tyrannie des bolcheviks, destructions et pillages des foyers (y compris la maison de campagne des Savitski), perte du travail de son père, litige autour de la bibliothèque de son grand-père défunt et tracasseries à Moscou pour obtenir la pension de retraite du professeur défunt. Des copies de ses courriers au Commissaire du peuple pour l'éducation, ainsi que ceux de certains élèves de Florinski, sont conservées dans les archives du musée. Malgré tout, ses démarches n'eurent pas de succès, et Véra Ivanovna fut obligée d'émigrer en France où elle rejoignit sa famille, les Kremkoff-Stobovski. La famille maternelle de Savitski, y compris Véra Ivanovna, est enterrée au cimetière Caucade à Nice.

A Moscou, le jeune Igor et ses parents habitaient alors quai de Sofia chez Dimitri Florinski, l'oncle d'Igor. Dimitri Florinski était à la tête du Département du protocole du Commissariat du peuple aux affaires étrangères qui, à l'époque, était dirigé par Gueorgui Tchétchérine et Maxime Litvinov. La famille se remettait à peine du choc de l'exécution du grand-père d'Igor qu'un nouveau désastre arriva. En 1934, Dimitri Florinski fut arrêté. Nous ne connaissons malheureusement rien de la fin de sa vie, et pas davantage de celle des parents de Savitski. De vagues allusions sont présentes dans l'échange épistolaire entre Igor et son frère Victor. Ce dernier eut d'ailleurs une fin de vie tragique, puisqu'il divorça et se suicida. Les années d'enfance et de jeunesse d'Igor Savitski se déroulèrent sur ce fond de tragédie.

Vers 1930, il termina sa septième année d'école à Moscou et prit l'année suivante des cours de peinture. Dans les années 1931-1933, il obtint un diplôme d'installateur électrique à l'école d'enseignement professionnel à l'usine Serp i molot (« Faucille et marteau »). Sa grand-mère, qui lui était très attachée, lui envoyait de France durant ces années du papier et d'autres matériaux pour dessiner, malgré les mauvaises liaisons postales. Véra Ivanovna avait remarqué le talent artistique de Savitski depuis son plus jeune âge, et l'encourageait de toutes ses forces dans cette voie. « N'abandonne pas la peinture, tu as incontestablement du talent, il ne faut pas l'enterrer... », écrivait-elle à son petit-fils dans sa carte de vœux pour la nouvelle année, le 28 décembre 1932.

Tout au long de ces années, Savitski prenait des cours chez les peintres Elena Sakhnovskaya et Rouvim Mazel. En 1934, il fut accepté au Département graphique de l'Institut de Polygraphie où il étudia pendant deux ans. En 1936, il poursuivit ses études à l'École d'Arts 1905 et, son diplôme obtenu, il put enseigner le dessin technique et artistique. De 1938 à 1941, Savitski étudia à l'Institut de Perfectionnement Professionnel des Artistes, au Département de la peinture monumentale. Il travailla dans l'atelier de Lev Kramarenko, avec lequel il était ami bien avant ses études à l'institut. L'épouse de Lev Kramarenko se souvenait : « Igor travaillait dans l'atelier de Lev Youriévitch avec grand enthousiasme, sans compter le temps passé, restant tard le soir ». L'étudiant accompagnait souvent son maître dans ses voyages en Crimée et dans le Caucase, voyages durant lesquels ils faisaient des croquis et des esquisses ensemble. Ces œuvres ne furent malheureusement pas conservées, à cause d'un incendie à l'Institut de Polygraphie lors de la seconde guerre mondiale.

La convergence d'intérêts et de points de vue fut à la base d'une longue et forte amitié entre I. Savitski et la famille de Lev Kramarenko et Irina Jdanko. Notons qu'Irina Jdanko contribua fortement par la suite à compléter la collection de Savitski à Noukous. Elle le conseilla non seulement sur le choix des peintres auxquels il fallait s'adresser

mais organisa également des rencontres avec des collectionneurs. Par ailleurs I. Jdanko offrit au musée quelques œuvres très intéressantes, issues de sa propre collection, de Lubov Popova.

En 1941, au début de la guerre, Savitski entra à l'Institut des Arts V. I. Sourikov à Moscou. Il ne fut pas mobilisé pour le front en raison de sa santé, mais participa plus tard aux milices populaires. En 1942, l'Institut Sourikov fut déplacé à Samarkand. Malgré la maladie, la sous-alimentation et autres carences propres aux temps de guerre, les années passées à Samarkand eurent une grande influence sur le jeune homme. Avec un diagnostic accablant, il fut hospitalisé et se trouva dans la même chambre que son professeur Robert Falk. L'épouse de R. Falk, Anguelina Schtchioukine-Krotova, et Irina Jdanko leur rendirent visite. La même année, un autre professeur de Savitski, Konstantin Istomine, mourut. Malgré les difficultés extrêmes, ces années à Samarkand furent extrêmement productives et riches de contacts avec l'élite artistique. En outre, l'Asie Centrale se révéla une véritable découverte pour I. Savitski, et améliora sa compréhension des artistes et de l'art en général.

En 1946, Savitski finit ses études à l'Institut dans l'atelier de Vassili Bakchéev. La même année, il devint membre de l'Union des Peintres de l'U.R.S.S. Il accepta avec joie, peu de temps après, la proposition de Tatjana Jdanko, ethnographe bien connue, et de sa sœur Irina Jdanko, de participer à l'expédition archéologique et ethnographique sur la province du Khorezm en Karakalpakie. De 1950 à 1957, il fut peintre permanent de l'expédition, organisée par l'Institut d'ethnographie de l'Académie des Sciences de l'URSS. Les archives de cette expédition, qui découvrit la civilisation antique du Khorezm dans les années 1930, sont assez bien connues. L'expédition fut dirigée par le professeur Serguey Pavlovitch Tolstov, membre correspondant de l'Académie des Sciences de l'URSS, et scientifique de renommée mondiale. D'après bien des gens, sa découverte du Khorezm est tout à fait comparable par sa signification à la découverte de Troie par Schliemann, aux fouilles des sépultures égyptiennes par Carter et Carnarvon ou même à la

découverte des anciennes villes Maya, par Stephens et Thompson. En fait, l'expédition du Khorezm fut l'une des plus grandes découvertes du XXe siècle.

Serguey Tolstov était très exigeant envers les membres de son expédition. Son autorité et ses qualités de leader avaient une influence positive sur les gens qui l'entouraient. Nous pouvons soutenir sans exagération qu'il put créer son école grâce au succès de cette expédition. Certains de ses élèves vivent encore. La directrice adjointe de l'expédition était Tatjana Jdanko. Elle s'occupait de l'ethnographie des peuples d'Asie Centrale, y compris des Karakalpaks. I. Savitski la considérait comme sa marraine, premièrement, parce qu'il avait beaucoup appris d'elle sur la collecte d'objets d'art populaire appliqué de Karakalpakie, et deuxièmement, parce qu'elle lui inspira la création d'un musée à Noukous.

Durant l'expédition, I. Savitski visita des villages de Karakalpakie où il collecta des objets d'art populaire appliqué. Ces pièces furent étudiées puis envoyées dans les musées de Moscou et Saint-Pétersbourg. Au fur et à mesure, ce travail l'absorba à un tel point qu'il commença à penser sérieusement à l'art de ce petit peuple oublié de tous, qui habitait dans le désert, sur les rives lointaines de l'Amou-Daria. Il décida de s'installer à Noukous. A sa vie semi-bohémienne de Moscou, succéda un mode de vie qui ne laissait plus de place au repos. En 1956, il commença son travail en tant qu'employé de l'Institut de Recherches Scientifiques Pluridisciplinaires de Karakalpakie qui, en 1959, fut transformé en filiale de l'Académie des Sciences de l'Ouzbékistan. Un jeune chercheur local, Marat Nourmoukhamédov, mon père, en fut nommé directeur et parvint à créer un laboratoire d'art appliqué spécialement pour Savitski.

Marat Nourmoukhamédov devint un véritable ami et un soutien de Savitski dans tous ses projets. Leurs destins se ressemblaient : ils étaient tous deux originaires de familles frappées par la répression, et tous deux se donnaient au travail avec une grande passion. Le père de Marat, Koptléou Nourmoukhamédov, premier président de Karakalpakie

autonome, fut fusillé en 1938 comme « ennemi du peuple». Les premières missions de prospection furent organisées grâce aux efforts de K. Nourmoukhamédov : des chercheurs de Moscou vinrent dans la région, y compris sous la direction de S. Tolstov. L'amitié entre Savitski et Marat Nourmoukhamédov était bénie par le destin : Savitski considérait Marat comme le « parrain » du musée de Noukous.

Savitski travailla dans le Laboratoire d'art appliqué, qui fut transformé plus tard en Secteur d'histoire de l'art, et cumula la collecte et l'étude de l'art appliqué karakalpak avec la peinture et le dessin. Il se lia d'amitié avec des peintres connus et des représentants de l'intelligentsia locale, comme le talentueux peintre Kadirbaï Saïpov, l'archéologue Alexandra Goudkova et le peintre Alvina Chpadé, qui déménagea à Noukous depuis la Turkménie voisine sur invitation de Savitski. La fin des années 1950 et le début des années 1960 furent une période de développement actif de la vie culturelle et scientifique en Karakalpakie. En 1961, Savitski organisa une exposition de l'art karakalpak dans le cadre du Congrès mondial des orientalistes à l'Université d'Etat de Moscou. Utilisant ses connaissances du français, appris durant son l'enfance, il fit des visites guidées en français de l'exposition.

Savitski présenta sa collection au fameux poète soviétique Konstantin Simonov, qui vivait à l'époque à Tachkent et qui visita deux fois la Karakalpakie à cette époque, ainsi qu'aux autres artistes en vue qui furent frappés par la maîtrise surprenante et l'habileté des artistes locaux. La question de la création d'un musée revenait sans cesse, et le gouvernement de Karakalpakie l'envisagea durant plusieurs années. Le raisonnement persuasif et l'incroyable persévérance de Savitski donnèrent en fin de comptes des résultats positifs : le 1er mai 1966 le Musée des Arts ouvrit ses portes aux visiteurs pour la première fois. Igor Savitski en devint le premier directeur et resta à ce poste jusqu'à sa mort en 1984.

Au cours de ses premières années d'existence, la notoriété du Musée Savitski se répandit à travers tout le pays. En 1968, une exposition des

plus anciens artistes d'Ouzbékistan eut lieu au Musée de l'Orient à Moscou. Une série d'expositions fut organisée ensuite dans d'autres villes de l'ancienne Union Soviétique : Lvov, Tallin, Alma-Ata, Oufa et Kazan. Des expositions ambulantes étaient organisées également dans le pays et à l'étranger, dans le cadre des Journées de la Culture. L'une de ces expositions parcourut, par exemple, la Yougoslavie. Certaines pièces exposées furent prêtées pour des expositions temporaires dans les principaux musées du pays et à l'étranger. A partir de 1970 presque aucune grande exposition d'art soviétique à l'étranger ne faisait l'impasse sur les œuvres d'art de la collection de Savitski.

La notoriété du musée grandit à tel point qu'au Ministère de la Culture de l'URSS, on commença à lui accorder un soutien sur tous les plans: on expédiait des spécialistes à Noukous et on subventionnait des acquisitions. Les portes des ateliers des artistes s'ouvraient dorénavant devant lui, et il avait également accès à de précieuses archives d'art. En 1975, Savitski fut invité à sélectionner pour le musée des objets provenant du don de Nadya Léger, qui transmit à l'Etat une partie de la collection des empreintes, sculptures et reproductions des chefs-d'œuvre mondiaux ayant appartenu à son mari Fernand Léger. Savitski choisit 79 pièces, qui présentaient l'art de « tous les temps et tous les peuples ». Le reste fut dispersé dans d'autres musées du pays. On désigna avec humour ces 79 pièces du don de Nadya Léger, comme le cadeau d'anniversaire des 60 ans de Savitski car l'arrivée de cette collection dans le musée coïncida avec cette date significative.

En 1981, le club des historiens d'art de l'Union des Peintres de Moscou organisa une soirée pour le Musée de Noukous dans la Salle d'exposition du pont Kouznetski, soirée qui fut très importante pour la popularisation du musée. Ce fut un pas, certes petit, sur le chemin de la reconnaissance officielle. Cependant, la vie de Savitski n'était pas couverte de lauriers. Il subissait des attaques sans pitié de la part des critiques d'art, historiens de l'art, fonctionnaires dans le domaine de l'art et même de la part de certains peintres. Tout cela se transformait en enquêtes dont le but était la mise en difficulté ou l'arrêt de son activité.

Dans les archives du musée, un grand nombre de lettres et d'ordonnances est conservé, concernant les activités illégales de Savitski dans la comptabilité du musée. Le Ministre des finances d'Ouzbékistan mentionne, dans un courrier aux dirigeants de la République autonome de Karakalpakie, des rumeurs qui paraissent invraisemblables même aujourd'hui. Bien que la question de sanctions éventuelles fût soulevée plus d'une fois devant la direction de la République, aucune mesure concrète ne fut entreprise par respect envers l'action et les mérites de Savitski. Les archives du musée conservent beaucoup de lettres dans lesquelles Savitski explique pourquoi ses collègues ne participaient pas aux travaux annuels dans les champs de coton, et pourquoi il était souvent retenu dans des missions ou des voyages, consacrés principalement à la collecte de tableaux.

Tout cela eut des conséquences. Savitski avait beaucoup d'ennuis auxquels il ne prêtait pas d'importance. Il blaguait amèrement de temps à autre à ce sujet, et parfois en était tout simplement amusé. Mais ses forces n'étaient pas sans limites. Savitski n'était plus tout jeune, et avait des problèmes de santé. Il travaillait sans relâche, ne dormait pas plus de 4 ou 5 heures par jour. Il ne prenait jamais de vraies vacances : soit il voyageait pour acquérir de nouveaux objets, soit il participait à des missions archéologiques. Il ne se souciait absolument pas de sa santé et se retrouva ainsi à l'hôpital à plusieurs reprises avec un diagnostic inquiétant.

Malgré la maladie, il se remettait sur pied grâce à sa force incroyable de caractère, et parce qu'il pensait avant tout à son œuvre de prédilection, le musée. Mais c'est aussi grâce à la tolérance et la compréhension des docteurs, qui prenaient soin de ce patient peu ordinaire. Nous sommes reconnaissants au Professeur Serguey Efouni, directeur du Centre d'oxygénothérapie hyperbare de Moscou, qui soignait Savitski dans les dernières années de sa vie. Efouni obligea Savitski à aller se soigner à Moscou, et envoya un médecin à Noukous pour le chercher. Il organisait dans sa clinique à Pirogovka des consultations médicales avec des sommités de la médecine, les académiciens Blokhine et Pérelman,

qui tâchaient de déterminer quelle était la maladie de Savitski, le cancer ou la tuberculose. Mais aucun de ces diagnostics hypothétiques ne se confirma. Les médecins conclurent que Savitski avait brûlé ses poumons avec les vapeurs de formaline, qu'il utilisait pour nettoyer d'anciens bronzes, et parce qu'il travaillait sans respirateur. Grâce aux efforts du professeur Efouni qui soignait et supportait avec patience les accès de mécontentement de son patient difficile, Savitski vécut huit mois supplémentaires.

Toutes les conditions furent réunies pour que Savitski puisse continuer son travail. Sa chambre d'hôpital devint son bureau de travail, où se trouvaient des caisses contenant des travaux graphiques. Il rédigeait des ouvrages scientifiques, rédigeait des articles, écrivait des lettres aux autorités officielles et faisait crouler la direction sous de nouvelles demandes. Il est frappant de constater que Savitski se servait même de sa maladie pour l'intérêt de son œuvre. Dans une lettre au Comité du Parti de la région de Karakalpakie demandant de l'argent, il mentionne le diagnostic de tuberculose que les médecins lui ont établi, espérant ainsi adoucir la position de la direction. Bien que le diagnostic de tuberculose fût inexact et que la maladie de Savitski fut plus grave, il écrivit à ses collaborateurs : « Ne dites pas au Comité de la région que je n'ai pas la tuberculose car sinon ils ne donneront pas d'argent pour les acquisitions ».

A l'hôpital, il essayait d'organiser des rendez-vous avec Irina Antonova, directrice du Musée d'Etat des Arts Plastiques (le Musée Pouchkine), menait des négociations sur l'acquisition de nouvelles pièces pour le musée et s'occupait de ses différents problèmes. A sa sortie de l'hôpital, au lieu de suivre la recommandation des médecins et de séjourner dans un sanatorium, il commença la constitution d'une nouvelle collection, découvrit de nouveaux artistes, et rendit visite à ses anciennes connaissances. Durant les derniers mois de sa vie, Savitski passa beaucoup de temps dans l'appartement mansardé de l'artiste moscovite Irina Korovaï. Cette mansarde devint en réalité son bureau entre les périodes de soins. Il y faisait des séances de projection de diapositives, y conservait des œuvres récemment acquises. Il retourna

à l'hôpital à deux reprises, mais la troisième fut aussi, hélas, la dernière. Igor Savitski mourut le vendredi 27 juillet 1984, huit jours avant son 69ème anniversaire.

Ses dernières acquisitions, des œuvres graphiques, des icônes, des meubles antiques, des sculptures, des objets d'art décoratif appliqué, des livres et des magazines rares pour la bibliothèque, remplirent deux conteneurs de cinq tonnes chacun. Trois semaines furent nécessaires à trois employés du musée pour collecter toutes ses affaires. Nous saisissons cette occasion pour exprimer notre gratitude à Vassili Pouchkariov, Directeur de la Maison centrale des peintres de Krimski Val à Moscou durant ces années difficiles. Malgré tous les obstacles, il nous permit d'expédier à Noukous toutes les acquisitions faites par Savitski. C'était une façon d'honorer sa mémoire, car lui-même s'occupait de la sauvegarde et du maintien de la culture russe.

Les amis et collègues de Savitski à Moscou, peintres, historiens d'art, critiques, lui firent leurs adieux au Musée d'Etat de l'Orient. Beaucoup eurent des paroles sincères et touchantes. Le professeur Efouni compara la contribution de Savitski à celle de Tretiakov, Shtchoukine et Morozov, le fondateur du Musée des Arts Pouchkine. Bien que ces comparaisons soient sans aucun doute pertinentes, nous nous permettons de remarquer que ces derniers avaient eu accès à d'importantes ressources financières, à la différence de Savitski, qui n'avait pour richesse que sa passion et ses convictions. Ses réalisations paraissent ainsi encore plus louables.

Igor Vitalievitch Savitski est enterré à Noukous. Ses restes reposent dans le pays qui devint sa deuxième maison. Son bas-relief orne le portail du nouveau bâtiment du musée, dont il rêvait tellement. Chaque jour, des visiteurs de différents pays du monde viennent ici pour admirer la collection de Savitski et rendre hommage à cette merveilleuse histoire que fut sa vie.

SAVITSKI : LE PEINTRE

« Igor Savitski vécut deux vies – une vie de peintre et celle de collectionneur. S'il avait vécu la seule vie de peintre, cela aurait été déjà suffisant... »

Valéry Volkov, peintre, fils du peintre Alexandre Volkov

C'est sur l'activité de peintre d'Igor Savitski que nous possédons le moins de documents. La raison principale est son extrême modestie et le fait que le musée domina toute sa vie. Il y eut deux grandes expositions de ses œuvres de son vivant. La première eut lieu à Tachkent, et fut organisée par l'Union des Peintres de l'Ouzbékistan. Elle présenta une rétrospective de ses dessins, tableaux et esquisses, réalisés lors de l'expédition archéologique et ethnographique de 1950-1956. La deuxième fut organisée à Noukous en 1959, au sein de la filiale karakalpak de l'Académie des Sciences d'Ouzbékistan. Des œuvres récentes y furent exposées. Des tableaux plus tardifs furent présentés dans l'exposition permanente du musée, et certaines œuvres dans des expositions ambulantes, mais il n'y eut jamais d'exposition entièrement dédiée à son œuvre picturale. Arrivé au sommet de son art et de son talent, Savitski arrêta de faire de la peinture, après l'ouverture du musée en 1966. Son exposition posthume organisée en 1986 au Musée d'Etat des Arts de l'Orient à Moscou devint donc pour beaucoup une découverte. Un grand nombre d'hommes de culture et de science connus, parmi lesquels la directrice du Musée Pouchkine Irina Antonova, le peintre Dimitri Jilinski, l'académicien Alexandre Yanchine et le professeur Andréy Kapitsa, écrivirent dans le journal Izvestia :

« L'exposition a une grande signification artistique. I. V. Savitski exposa très rarement ses œuvres et elles ne furent réunies qu'après sa mort pour être présentées au public moscovite. L'exposition révéla, bien que tardivement, un vrai talent empli d'amour pour le pays où il vivait,

travaillait et auquel il avait consacré toute sa vie. Et chacun de ceux qui connaissent la biographie de Savitski reste bouleversé par le fait que lui, peintre moscovite de talent dans la plénitude de ses forces, a fait le plus grand sacrifice qu'un artiste puisse faire : renoncer à sa création personnelle pour sauver et préserver les créations des autres, pour la sauvegarde de l'héritage culturel du peuple de Karakalpakie... »

Savitski lui-même expliquait sa décision ainsi : « il n'est pas possible de faire de la peinture à mes moments perdus (...) » Et cette position témoigne non seulement de son exigence envers lui-même, mais souligne également son attitude envers sa propre création et l'art en général.

Les tableaux de Savitski constituent une contribution fondamentale au développement de l'art plastique en Karakalpakie. Il est considéré à juste titre comme le fondateur de la peinture de paysages dans cette région. D'après le peintre Valéry Volkov, fils du célèbre peintre Alexandre Volkov : « (...) le seul qui a représenté la nature de Karakalpakie avec autant de beauté était Savitski... Et la seule chose comparable à sa création était la nature elle-même. »

Tout l'héritage artistique de Savitski peut être divisé en trois grandes périodes : la première, sa vie à Moscou (1946-1950), la deuxième, son travail au sein de l'expédition du Khorezm (1950-1956), et la troisième, sa vie à Noukous (1956-1964). Dans le présent chapitre, l'activité de Savitski en tant que peintre est analysée sur la base des tableaux conservés au Musée de Noukous. La majorité de ces œuvres fut achevée entre 1950 et 1966, ce qui correspond aux deux dernières périodes.

En cas de découverte d'œuvres nouvelles de Savitski, ce qui n'est pas exclu, les divisions chronologiques nécessiteront une révision et un éventuel réarrangement.

Moscou : 1946 – 1950

Nous ne pouvons juger aujourd'hui des œuvres de jeunesse de Savitski qu'au regard des propos de ses collègues et amis, par exemple l'artiste Natalia Sorokina :

« Il peignait avec des teintes très douces dans les tons jaune et bleu clair et c'était en contradiction avec les canons de l'époque qui exigeaient une forme bien nette et des teintes sombres. La couleur servait de remplissage. Ces peintres ambulants[3] représentaient un idéal... Beaucoup essayaient d'atteindre le naturalisme, ce qui provoquait les protestations d'Igor. »

Au début de sa carrière artistique, Savitski prêtait plus d'attention à l'art graphique. Il étudia l'art de l'eau-forte chez Matvey Dobrov, et son travail de fin d'études était une série d'eau-forte représentant des propriétés seigneuriales – Ostankino et Tsaritsino, ainsi que la vie quotidienne des serfs. Au final, la période moscovite est représentée par des œuvres graphiques dont les thèmes étaient des paysages russes, l'architecture des propriétés à Kolomenskoé et Tsaritsino, quelques portraits, des natures mortes et trois variations sur le sujet *« Après l'expédition punitive*[4]*»* (1945). Toutes ces œuvres peintes à l'huile et à l'aquarelle furent généralement celles de l'étudiant.

Bien qu'un peu esthètes et mondaines, les natures mortes dans la peinture de Savitski sont assez réussies. « Campanules », « Fleurs sèches », *« Nature morte avec Vénus », « Nature morte avec mandoline »*, « Nature morte avec des figurines en porcelaine », « Nature morte avec un petit verre à pied » : tous ces tableaux se distinguent par une méthode appropriée pour réaliser le projet et une composition soigneusement réfléchie. De plus, les caractéristiques du pinceau de l'artiste sont l'harmonie des couleurs, le sens de la mesure et la retenue du style.

3 Les peintres ambulants sont une union de peintres réalistes en Russie, dans la deuxième moitié du XXe siècle
4 Les reproductions de ce tableau et de neuf autres mentionnés dans ce chapitre, **en caractères gras**, figurent au centre du livre.

Examinons plus en détails « *Nature morte avec Vénus* ». Sur une surface recouverte de différents tissus se trouvent divers bouquets de fleurs. Parmi eux est posé un torse sculpté de Vénus. Le drapé vert et le tissu clair font l'objet d'un intérêt particulier de la part de l'artiste qui transmet le sentiment de compacité, de pesanteur du drap et de sa texture – un brocart de couleur claire, brodé avec une armure en satin. Malgré la complexité de la nature morte, il n'y a rien de disparate. Au contraire, l'équilibre du tableau provient de l'harmonie des couleurs, d'une composition réussie et d'une bonne analyse des différents plans.

L'influence des autres artistes, maîtres de Savitski, est évidente dans ces œuvres, par exemple, celle de Robert Falk dans le changement et la transformation d'une couleur en une autre dans « *Nature morte avec mandoline* ». Dans les œuvres de transition, plus tardives, on distingue clairement l'influence de Constantin Istomine et Nikolaï Oulianov, surtout là où le peintre essaye de donner la couleur d'un environnement fortement éclairé. C'est également caractéristique des portraits : « Le portrait d'une femme assise », « Portrait forestier » et « *Portrait d'une femme âgée* » (sœur d'Antonina Glagoléva-Oulianova). Ces portraits, malgré un prosaïsme apparent et une simplicité initiale, sont remplis d'une dynamique intérieure, partiellement assurée par le fait que le visage sort du fond sombre et brille. Ils se caractérisent non seulement par une ressemblance avec le modèle, mais on y voit également une maîtrise de l'auteur qui permet de traduire l'état d'âme de la personne, son individualité.

Deux peintures et une œuvre graphique, toutes trois intitulées « *Après l'expédition punitive* », représentent l'une des rares compositions thématiques de Savitski. Ce sont des variations de la même scène sinistre de massacre commis par des fascistes à la fin de la Deuxième guerre mondiale. Dans la chambre règne un chaos total. Sur le lit se trouve le cadavre d'une femme. Cette œuvre ne frappe pas seulement par la cruauté du sujet. Le dramatisme est atteint par la gamme de couleurs utilisée : des teintes froides gris-

noires apparaissent sur le fond général de couleur sombre. De plus, le peintre utilisa un gris complexe. La portée principale de l'œuvre est assurée par la couleur. En ce qui concerne le choix du sujet, il correspondait tout à fait à la préoccupation civique de l'artiste qui ne pouvait pas rester insensible aux événements de la guerre. En même temps il est probable que le choix de Savitski fut influencé par ses souvenirs d'enfance des pogroms en Ukraine au début des années 1920, impossibles à oublier, même un quart de siècle plus tard.

L'Asie Centrale : 1942-1946 et 1950-1956

La première rencontre de Savitski avec l'Asie Centrale eut lieu lors de l'évacuation à Samarkand au début des années 1940. Le jeune peintre, doté d'une compréhension et de connaissances approfondies de la culture européenne, eut la possibilité pour la première fois de s'initier à la culture ancienne d'Orient. Il se rapprocha de Falk, Istomine et Oulianov. Il travailla beaucoup avec Robert Falk. Ils peignirent ensemble, chacun à sa façon, le portrait d'une jeune femme ouzbèke posant devant un suzané[5]. L'œuvre de Falk « Sur fond de suzané » est présentée aujourd'hui au Musée de Noukous. Le tableau de Savitski ne fut malheureusement pas conservé. Savitski respectait beaucoup l'avis de son maître. Il raconta comment Robert Falk « détruisit » un jour les œuvres de ses élèves. Ses critiques démoralisaient tellement Savitski qu'il voulut même abandonner la peinture, puis il trouva finalement la force de continuer. Les détails de son travail de cette époque sont malheureusement perdus.

Voici ce qu'écrit Savitski à propos de la période passée à Samarkand, dans son autobiographie rédigée pour son dossier individuel, au bureau du personnel du musée :

« ... Les deux années à Samarkand où nous avons eu la chance d'étudier auprès de K. N. Istomine, R. R. Falk et N. P. Oulianov constituèrent une étape importante dans l'acquisition des bases

5 Tissu brodé

et d'une compréhension de l'art et de la peinture. Mais aussi dans la formation aux principes importants de l'art, qui ont constitué le fondement de son activité créatrice postérieure. Les deux années à Samarkand l'aidèrent à comprendre l'immense portée de la couleur. La lumière et la couleur de Samarkand et de l'Asie Centrale se révèlent être la meilleure des écoles, pour un peintre qui tâche de saisir toute la force d'expression de la couleur dans la lumière, mais aussi dans l'ombre où elle devient plus intense et plus riche. »

Nous pouvons suivre sa formation aux principes de l'art dans quatre de ses travaux : « Petite cour de Moscou », « Maisons à travers les arbres », « Hiver à Moscou » et « Intérieur avec des plantes », qui forment une transition vers l'étape suivante de sa création. On y distingue surtout l'influence de K. Istomine. Les paysages sont remplis de lumière et d'air. La fraîcheur et la pureté de l'air froid émanent des deux œuvres « Hiver à Moscou » et « Hiver par un jour de soleil ». Ce sont ses quartiers préférés du vieux Moscou, ressemblant aux esquisses de Falk et Istomine. De nouvelles techniques artistiques y apparaissent, comme une peinture sans contours, dans laquelle la forme n'est transmise qu'avec des coups de pinceaux. Les touches de couleur figurent les murs des maisons, les fenêtres, les arbres, les plantes. Arrêtons-nous, par exemple, sur *« Nature morte avec plantes d'intérieur »*. Sur l'appui d'une fenêtre bien éclairée, sont posés plusieurs pots de plantes d'intérieur. Le point de vue se trouve face à la lumière du soleil. L'unité et l'équilibre de la composition sont brisés, malgré une abondance d'objets représentés. L'harmonie est présente du fait que les objets n'y sont pas « dénombrés » : un pot est mis en relief, un autre est moins accentué et le troisième est complètement dissout dans la lumière du soleil. Le feuillage est également peint de différentes manières : selon l'exposition au soleil, il change du vert vif aux teintes jaunâtres, pour se fondre enfin dans la draperie.

Le deuxième voyage de Savitski en Asie Centrale, en 1950, entama une nouvelle étape de son activité artistique. Cette période fut riche

en dessins, tableaux et esquisses représentant des monuments de l'ancien Khorezm et des ensembles architecturaux de Khiva. Savitski reproduisit la beauté de ces lieux, non seulement par devoir, en qualité de peintre de l'expédition du Khorezm, mais également parce qu'il fut subjugué par cette région. Tous les essais de l'artiste dans des genres différents, furent alors ramenés à un seul : le paysage. Ce sujet fut représenté tout d'abord sous forme d'une seule série, appelée « série archéologique », qui par la suite évolua vers l'étude du paysage citadin et villageois.

Le pinceau de Savitski fixa un grand nombre de monuments, dont certains n'existent même plus. Ce sont quelques centaines d'œuvres, dont une partie est conservée au musée de Noukous. La majorité se trouve dans les archives de l'expédition du Khorezm à Moscou, et un petit nombre appartient à des particuliers et au Musée Régional de Karakalpakie.

Les monuments d'architecture ancienne du Khorezm sont décrits avec une précision documentaire, ce qui fait de ces œuvres des documents historico-artistiques. Il faut remarquer que ce ne sont pas simplement des tableaux, mais des œuvres réalistes. Savitski réussit à transmettre, avec une grande maîtrise, les sentiments qu'on éprouve lors de la visite de ces édifices majestueux, et des ruines silencieuses entourées des sables du désert. Ainsi, dans le tableau « Angka-kala », le peintre est attiré non par la monumentalité de la forteresse, mais par l'harmonie avec son environnement. Il s'intéresse au contraste entre la couleur des murs de la tour et les teintes dorées des sables, sur fond de ciel gris. Il faut noter que dans sa représentation des villes anciennes et des forteresses, Savitski évite ce qu'on appelle la « monumentalité obligatoire », où le monument domine complètement le tableau. Au lieu de cela, l'attention de l'artiste se porte sur le panorama général. Le monument est considéré dans son environnement général (« Palais du gouverneur »). Le peintre peut aussi se focaliser sur un fragment du monument qui a attiré son attention. Ainsi, dans le tableau **« Soir à Koï-Krilgan-kala »** il n'est représenté qu'un angle de la forteresse,

dont les murs surplombent la mer de sable. De longues ombres et une couleur particulière du coucher du soleil, dorée et lumineuse, annoncent l'arrivée du crépuscule. On peut y ressentir physiquement le silence caractéristique de ces lieux.

Savitski peignait les mêmes monuments, à différents moments de la journée, représentant ainsi les changements qu'il percevait sur son sujet. C'est comme cela qu'il travailla face au palais de Kalali-Guir : « Palais Kalali-Guir le soir », « Palais Kalali-Guir le jour », « Palais Kalali-Guir un jour de chaleur » et « Campement à Kalali-Guir au coucher du soleil ». Les différentes teintes du jour dévoilent au peintre quelque chose de nouveau à chaque fois. Le tableau « Les tours méridionales d'Angka-kala par un jour voilé » présente une nouvelle approche tonale, suscitée par un nouvel éclairage qui inspira le peintre.

La série de Khiva présente un grand intérêt. Savitski peignit beaucoup Khiva, surtout en été et en automne. Les couleurs douces transmettent l'atmosphère particulière des premières heures du matin en Asie Centrale : « Matin à Khiva », « Khiva, premiers rayons de soleil ». Dans ces œuvres, le peintre représente l'apogée de l'été, quand la chaleur arrive très tôt le matin. Par endroits le ciel est d'un bleu saturé, et par d'autres, il commence à s'éclaircir. L'approche de Savitski de l'architecture historique et monumentale est très intéressante. Ainsi, dans son interprétation picturale, le revêtement des coupoles n'est pas détaillé, et leur forme est modelée par des touches verticales de couleur.

Dans son tableau « Coucher de soleil rose », une ruelle étroite de l'ancienne Khiva est représentée sous les derniers rayons du soleil. D'après la saturation particulière du bleu du ciel, nous pouvons affirmer qu'il s'agit de l'automne. Sur fond de deux taches bleu azur, les murs des anciens bâtiments s'enflamment d'une couleur dorée. Le peintre souligne les reflets sur les murs et dans la baie de l'arche. Les couleurs de la partie ombragée de la baie sont plus saturées. Les ombres sont peintes différemment. L'ombre sur le sol est plus

dorée, plus chaude que celle sur le mur du portail, qui est plus froide, aux teintes verdâtres. Les silhouettes des passants sont ébauchées par des touches de couleur, et semblent se dissoudre dans les airs. C'est le procédé préféré de Savitski. La présence des personnages ne distrait pas son attention, il est complètement concentré sur l'environnement. La brume de chaleur change la perception de l'ancienne architecture : le bleu du ciel se ternit, il paraît blanchi, et l'intensité de la couleur des murs des bâtiments disparaît aussi. (« Midi à Koï-Krilgan-kala », « Uzboï à midi », etc.).

Les œuvres de Savitski à cette période témoignent d'un style pictural délicat. Les gammes de couleurs très élaborées et le style impressionniste donnent un caractère mystérieux aux paysages d'Asie Centrale. Ils sont remplis d'exotisme, et portent un regard en biais sur l'Asie Centrale. Ce qu'on ne trouve plus dans la dernière période créatrice de l'artiste, après son déménagement en Karakalpakie en 1956.

Karakalpakie : 1956 - 1964

Les années suivantes, Savitski porta toute son attention sur la nature de la Karakalpakie, dont il tomba complètement amoureux. La beauté simple de ces paysages donna à Savitski ses plus belles œuvres. L'artiste Irina Korovaï appelait la Karakalpakie, non sans raison, « le Tahiti de Savitski ».

Fort de ses connaissances artistiques et, en particulier, de la technique impressionniste et postimpressionniste, Savitski élabora une manière personnelle de peindre, fondée sur l'étude et la réinterprétation de la culture nationale karakalpake. Comme le remarqua le peintre Valeriy Volkov, Savitski « concrétisa ses connaissances en Karakalpakie ».

Ses œuvres sont simples, facilement accessibles et compréhensibles pour tous. Elles sont emplies d'une grande chaleur et sont toujours

reconnaissables. Le photographe Gueorgui Arguiropoulo, participant de l'expédition sur le Khorezm, appelait « études de la bonté » les paysages karakalpaks de Savitski.

Les paysages urbains de Savitski sont, à cette époque, essentiellement dédiés à Noukous. Ses aquarelles et dessins dépeignent le Noukous des années 1950, et reproduisent les particularités de cette petite ville verte qui avait dû avoir du charme. *« Le Parc près du Soviet des Ministres à Noukous »* représente une vue précise et exacte, mais non naturaliste, d'un des endroits de la ville. Au centre de la composition se trouve un grand et vieil arbre, planté au bord de la route devant une maison. La fascination de la couleur se manifeste par de petites touches, matérialisant les cimes des arbres, dans le style postimpressionniste de Seurat. Cependant, le pinceau de Savitski donne plus d'émotions et se situe loin de celui du Français. Ce n'est justement pas le fait de détailler les feuilles une à une qui est important, c'est le jeu des couleurs, leur vibration dans l'ombre et la lumière. Le tronc et les feuilles sont peints avec une succession de couleurs froides et chaudes. Comme nous l'avons souligné auparavant, Savitski prêtait beaucoup d'attention à l'ombre et aux reflets. Ses ombres n'étaient pas simplement froides et sombres comme chez bien des peintres, mais elles étaient toujours légères, transparentes, parfois même chaudes. Une impression de silence, de calme, d'une lenteur mesurée de la vie provinciale, emplit le tableau.

Les mêmes traits caractérisent toutes les autres œuvres de cette série. On ressent déjà un style artistique affirmé. Peu à peu, l'engouement de Savitski pour l'impressionnisme et son étude des moindres changements de couleurs, qui l'a parfois éloigné de l'impressionnisme traditionnel, laisse la place à la généralisation et à l'approfondissement de la forme et du contenu. Ce qui aboutit finalement à des œuvres aux couleurs plus vives et saturées.

Une grande partie de ses œuvres est dédiée aux villages de la Karakalpakie, que Savitski parcourut en long et en large. L'atmosphère

d'intimité et de solitude aux abords d'une route de campagne dans « Jour d'été », la sensation particulière de l'automne dans « Champs d'automne », le bruit du vent dans *Champs verdoyants* » et un sentiment étourdissant d'immensité dans « Champs de la région de Kegueïli », tout cela représente la diversité des paysages provinciaux de la Karakalpakie. On y reconnait l'admiration de Savitski devant cette beauté discrète. Les problèmes que pose la peinture en plein air, par rapport à l'espace, la lumière et la couleur, sont résolus par sa grande maitrise. D'ailleurs, son format préféré pour ses toiles et cartons était étiré à l'horizontal, dicté par la nature même. La construction de la composition en longueur contribuait à transmettre l'immensité des espaces de la Karakalpakie. Dans sa biographie, Savitski donne une description presque idyllique des lieux si chers à son cœur :

« Cette région est riche en monuments anciens et en diversité de paysages : des déserts très variés avoisinent les oasis et les forêts, les montagnes peu hautes mais inhabituelles créent la sensation d'un monde fantastique, et les villages de pêcheurs au bord de la mer d'Aral se noient dans l'or des roseaux ».

Cette grande diversité est présente dans de nombreux paysages de Savitski, tels « Près de l'Amou-Daria », « Takirs[6] roses », « Takir blanc », « Dunes du désert », « Désert », « *Champs verdoyants* » et beaucoup d'autres.

Comme pour l'architecture ancienne, Savitski observe et peint la nature à différents moments de la journée et de l'année, figeant ainsi tous ses changements. Selon bien des peintres, il n'est pas facile de peindre en plein air en Asie Centrale, et cela nécessite une grande capacité de travail. « Tout change très vite en une journée. La subtilité des nuances est merveilleuse mais difficile à traduire en peinture, il faut plutôt travailler selon son impression », remarque Mikhaïl Arkhanguelski. Savitski réussissait néanmoins à capter et à peindre tous ces changements, comme dans « Jour de chaleur torride en été », « Arbres sur fond de ciel bleu azur » et « Lac salé ». Parfois,

6 *Appellation locale du sol crevassé, dû à l'assèchement des terres.*

ces instants étaient présents dans les titres même des tableaux : « Désert après la pluie », « Maison à midi » et « Plaine de l'Ouzboï le soir ».

Les amateurs des œuvres de Savitski apprécièrent tout particulièrement ses paysages du désert. Ainsi, G. Arguiropoulo, photographe et collègue de Savitski lors de l'expédition du Khorezm, dit :

« Il est beaucoup plus rare de rencontrer une personne amoureuse du désert que de la montagne ou de la mer, mais Igor Vitalievitch Savitski était complétement amoureux du désert, et ses œuvres transmirent fidèlement cette attirance. Des dunes de sable sans fin sculptées par la grâce du vent, ce compagnon éternel du désert, qui les dota d'habits à rayures rappelant les blouses de matelot. Cela rend la ressemblance avec la mer encore plus grande, le désert plus beau, plus varié, et rend le spectateur captivé. »

Dans les tableaux « Désert en fleurs », « Sables », « *Floraison du désert en automne* », « Le Karakoum », « Vagues de sable blanc », « Sables dorés » et bien d'autres, il n'y a ni monotonie ni uniformité. L'éclairage est bien choisi et la composition judicieuse. Les coloris sont vigoureux. Tout cela ajouté à l'attrait de l'auteur pour son sujet, rend chaque tableau unique et exceptionnel.

Conclusion

L'héritage du grand artiste fut à l'origine de l'art plastique karakalpak. Représentant de l'école de Moscou, fin connaisseur de l'art mondial, Igor Savitski s'imprégna également des traditions centre-asiatiques et en particulier karakalpakes. Il étudia ces dernières très sérieusement, sans quoi le caractère unique de sa création aurait été impossible. Les premiers représentants de l'école karakalpake d'art plastique, amateurs et professionnels, peintres, sculpteurs et graphistes, se sont formés sous son influence. Ses œuvres laissèrent une trace profonde dans l'art plastique de la Karakalpakie moderne.

SAVITSKI : COLLECTIONNEUR ET FONDATEUR DU MUSEE

Le Musée État des Arts de Karakalpakie fut ouvert le 1er mai 1966, sur un ordre du gouvernement de la république autonome daté du 5 février 1966. Le musée fut fondé à partir de la collection d'art populaire karakalpak, réunie par le laboratoire d'arts appliqués de la filiale karakalpake de l'Académie des Sciences de l'Ouzbékistan, et à partir des peintures, œuvres graphiques et sculptures offertes par des peintres de Moscou et de Tachkent. L'exposition permanente fut divisée en trois départements : art populaire appliqué des Karakalpaks, art de l'ancien Khorezm et arts plastiques.

Dès les tous premiers jours de l'existence du musée, Savitski commença à réfléchir aux moyens de « lui assurer une singularité qui le distinguerait des autres musées ». Bien qu'à cette époque il était courant d'ouvrir des « galeries Tretiakov miniatures », ce cliché répandu dans tout le pays ne lui convenait absolument pas. Savitski se rendit compte que la création d'un musée, seul en son genre, ne rencontrerait pas de difficultés au vu du caractère unique des départements d'art populaire appliqué karakalpak et de l'ancien Khorezm. Une autre approche était nécessaire pour le département d'arts plastiques.

L'Art populaire appliqué des Karakalpaks

La création du département d'art populaire appliqué fut précédée d'une longue période de préparation. Ce département fut constitué d'une vaste et précieuse collection de tapis, tissus, bijoux, cuir repoussé et sculpture sur bois réunie par Savitski et ses collègues de laboratoire. Bracelets, boucles d'oreilles, anneaux et différents ornements pectoraux faits en argent, corail, cornaline et turquoise constituaient également une part importante de la collection.

La diversité ornementale des vêtements brodés et des pièces décoratives de l'habitat karakalpak, la yourte, se caractérisait par une harmonie singulière de couleurs souvent dans les tons brun rouge et blanc. La sculpture sur bois était souvent complétée par l'incrustation d'os.

Des expéditions de collecte d'objets supplémentaires eurent lieu dès les premières années d'existence du musée. Savitski ne pratiquait pas une collecte sélective, mais se portait acquéreur de presque tout. Pendant ces années, l'art populaire appliqué karakalpak n'était connu que d'un petit cercle de spécialistes. Les recherches scientifiques menées dans les années 1920-1930 (par N. A. Baskakov, S. P. Tolstov, A. L. Melkov, A. C. Morozov, et plus tard T. A. Jdanko) présentaient un caractère exclusivement ethnographique[7]. La collection d'objets d'arts appliqués du Musée Régional de la République de Karakalpakie, était également ethnographique et avait été constituée de manière sélective. Une grande partie de cette collection fut perdue lors de l'inondation de la ville de Tourtkul où le musée se trouvait à l'époque. Afin de réaliser son projet et trouver des œuvres d'art originales, Savitski et son équipe ratissaient littéralement les villages du nord de la région, peuplés essentiellement de Karakalpaks.

Ses efforts titanesques eurent pour résultat une collection unique, dont les pièces furent obtenues par différents moyens : acquisition, échange, persuasion, achat à ses frais personnels quand les subventions manquaient. Le succès et le poids scientifique de cette collection, riche de plus de 8 000 pièces, furent garantis. La collection apporta une vision complète de l'art populaire appliqué de Karakalpakie moderne, grâce à une description exhaustive des différents types d'ornements, formes et combinaisons de couleurs pour chaque catégorie d'objets.

Savitski collectait, nettoyait et restaurait les œuvres des artisans karakalpaks. Il consacrait beaucoup de temps, entre ses missions, à la classification et l'étude de la collection. L'art populaire appliqué

7 *L'ethnographie est une discipline anthropologique spécialisée dans la description des groupes ethniques.*

des Karakalpaks, dont les origines remontent à plusieurs siècles, est très riche. Savitski écrivait que « l'absence de territoire permanent et d'écriture, n'empêcha pas la création d'un art surprenant lié à la décoration de l'habitat, des vêtements et des parures. A travers cet art, les Karakalpaks réussirent à donner forme à leur expression décorative propre et à leur vision particulière du beau. Les éléments personnels et traditionnels de leur art étaient soigneusement gardés et rigoureusement transmis d'une génération à l'autre, servant aux parents à se reconnaitre entre eux ».

Les observations et conclusions étaient présentées dans des rapports, des discours, et dans des lettres adressées aux instances supérieures. Savitski insistait sur le fait qu'il ne fallait pas enfermer cet art entre les murs d'un institut de recherches, mais qu'il devait être accessible à tous, d'où la nécessité du musée. Voici l'extrait d'un discours de Savitski :

« Ce petit peuple, perdu il n'y a pas si longtemps dans les sables et les affluents de l'Amou-Daria, possède un art magnifique, une maîtrise stupéfiante, un goût parfait, un tact surprenant dans la distribution de l'ornement et la couleur. »

Savitski organisa, avant l'ouverture du musée, quelques expositions d'art populaire appliqué karakalpak à Noukous, Moscou et Tachkent. A cette époque, il écrivit la monographie « Sculpture sur bois », qui devint la première étude des aspects artistiques des arts appliqués de Karakalpakie. Dans cet ouvrage, il aborde l'art appliqué karakalpak dans sa totalité, et écrit sur sa valeur artistique intemporelle. Il traite également des relations et de l'influence sur l'art turkmène, kazakh, ouzbek et d'autres peuples. Il analyse également les particularités de la sculpture sur bois, largement présente dans l'habitat, surtout sur les meubles. Il étudie la charpente de la yourte jusqu'aux différents ustensiles de ménage et objets décoratifs. Un chapitre entier est consacré aux matériaux et à la technique de la sculpture. Ses principes artistiques, ainsi que les éléments ornementaux, sont analysés plus

loin dans l'ouvrage. Un autre chapitre est enfin consacré aux célèbres maîtres de sculpture sur bois.

Les propos suivants de Savitski témoignent de l'ouverture de son approche au département d'art populaire appliqué karakalpak :

« La Karakalpakie est plurinationale : les peuples les plus nombreux et plus ou moins liés par la similitude de leur culture sont les Kazakhs, les Turkmènes, les Ouzbeks (nous parlons surtout des Ouzbeks koungrads, dont les arts appliqués sont très peu étudiés.) La comparaison de ces arts populaires appliqués avec celui des Karakalpaks nous donnera un tableau concret des différences et des similitudes, tant dans la réflexion décorative, que dans la spécificité de combinaison des procédés de décoration, la technique de réalisation, le travail du métal, l'aspect décoratif de la couleur, de la forme, etc. »

Savitski travaillait dans cette direction, collectant et exposant des objets des différents peuples, et particulièrement les bijoux. Il rêvait de créer, dans le nouveau bâtiment du musée, une exposition de yourtes avec la décoration traditionnelle de chacun des quatre peuples : Karakalpaks, Kazakhs, Turkmènes et Ouzbeks. Avec, autour de chaque yourte, les œuvres d'art appliqué les plus caractéristiques.

Après l'ouverture du Musée et du Département d'art populaire karakalpak, Savitski ne s'arrêta pas sur ses acquis. Au contraire, il fixa sept nouveaux objectifs à son département, afin de faire renaître auprès des Karakalpaks l'intérêt pour leur art. Ces objectifs furent les suivants : l'identification des traits distinctifs de l'art karakalpak, son évolution dans les conditions actuelles, sa large vulgarisation, les caractéristiques de la singularité des arts plastiques modernes des Karakalpaks, l'étude et les publications systématiques, la collecte et l'exposition des objets d'art populaire des Turkmènes, Ouzbeks et Kazakhs vivants en Karakalpakie, à côté de ceux des Karakalpaks.

L'ancien Khorezm

Les fonds du Département de l'ancien Khorezm furent établis à partir des découvertes des expéditions archéologiques en Karakalpakie, sur le territoire de l'ancien Khorezm. Au tout début, l'expédition archéologique-ethnographique du Khorezm donna quelques objets au musée. Mais très vite celui-ci organisa son propre département archéologique, auquel Savitski participa très activement. Beaucoup d'archéologues ne le considéraient alors pas comme spécialiste en ce domaine. Cependant les objets archéologiques découverts grâce à cette activité qualifiée de « non-professionnelle » par des critiques, sont présentés aujourd'hui avec fierté à un large public. Les objets qui ne se trouvent pas dans l'exposition permanente peuvent être mis, sur demande, à la disposition de toute personne intéressée, dans les archives du musée.

La collection du Département de l'ancien Khorezm inclut des objets antiques et médiévaux du Khorezm, qui donnent une idée claire du développement avancé de l'artisanat et des arts chez ces peuples. Ce sont des bijoux, des sarcophages en céramique (ossuaires zoroastriens), des chaudières cultuelles en bronze, et des statuettes en terre cuite qui symbolisent des divinités. Il y a, dans la collection, des fragments en bronze et en argile de décors architecturaux. L'objectif de ce département est de présenter les singularités de l'art ancien et d'élargir ainsi les possibilités des arts appliqués et plastiques modernes.

Les arts plastiques

Dans les premières années d'existence du musée, l'école locale d'arts plastiques était en gestation. Il fallait promouvoir d'une part les arts plastiques auprès du peuple, et d'autre part, soutenir la première génération de peintres karakalpaks. Le musée leur achetait presque toutes leurs œuvres. La question se posait, selon Savitski, de « savoir

ce que le musée devait collectionner et comment pour, d'un côté, satisfaire les intérêts des artistes et du public et, de l'autre, créer une collection telle, qu'elle assurerait sa singularité par rapport aux autres musées, le rendre attirant pour les visiteurs des autres républiques et lui garantir une grande notoriété ».

Afin de remplir ce double objectif, il fallait encourager la création des artistes locaux et la sélection du meilleur de leurs œuvres pour le musée, et ainsi rendre accessible au public la création et l'évolution individuelle et collective de chaque artiste. Savitski eut ainsi l'idée de montrer comment, juste après la révolution de 1917, se formèrent le dessin, la peinture et la sculpture en Ouzbékistan. A cette époque, les peintres d'Ouzbékistan avaient à résoudre les mêmes problèmes que les peintres karakalpaks dans les années 1960. La création du musée « devait ainsi contribuer à la formation d'un collectif artistique de peintres, au développement des arts plastiques en Karakalpakie et à sa propagation au plus profond des masses ».

Savitski développa une collection d'arts plastiques, où peinture et œuvres graphiques occupèrent une place dominante. A cette époque, les musées d'Ouzbékistan ne s'intéressaient pas aux œuvres des peintres avant-gardistes des années 1920-1930, absentes des expositions en raison de leur non-conformité aux principes idéologiques de l'art officiel soviétique. En réalité, les œuvres de plusieurs peintres d'Ouzbékistan étaient taxées de « formalistes » et le destin de leurs auteurs était tragique : ils étaient persécutés, victimes de répressions, leurs dessins et tableaux tombaient dans l'oubli ou, dans le meilleur des cas, finissaient recouverts de poussière dans les réserves de musées, ateliers, greniers ou sous des meubles. Dans le pire des cas les œuvres étaient détruites. Savitski recherchait activement ces œuvres, les trouvait souvent dans un état lamentable. Quelques exemples ci-dessous témoignent du triste usage fait de ces œuvres d'art « non conventionnelles ». Un superbe portrait d'Alicher Navoï, réalisé par le pinceau de Gueorgui Nikitine, bouchait le trou du toit de la maison de la veuve du peintre. Les toiles remarquables de

Vassili Lyssenko, auteur de l'œuvre culte « Le taureau » (1920) et dont les tableaux déplacent aujourd'hui des visiteurs du monde entier, nécessitaient une restauration de plusieurs années. Actuellement, l'une de ces toiles attend toujours d'être restaurée. Une grande partie de la centaine de tableaux de l'illustre Alexandre Volkov, dont Savitski fit l'acquisition chez ses fils, se trouve dans un très mauvais état. Comme se remémorait Valéry, le fils aîné du peintre, les artistes étaient obligés, pendant la guerre, d'utiliser des cadres et des châssis pour chauffer la chambre. Cela devait avoir des conséquences sur l'état des tableaux parvenus jusqu'à nous.

Les méthodes d'isolement des peintres, mal vus par le nouveau régime révolutionnaire en Ouzbékistan, étaient moins cruelles que celles des grandes villes d'autres pays soviétiques. Bien que les peintres fussent privés de liberté artistique, on les emprisonnait rarement. En revanche, les tableaux d'Alexandre Volkov, Elena Korovaï, Valentina Markova, Mikhaïl Kourzine, Nadejda Kachina, Oural Tansikbaev et plusieurs autres, subissaient une critique humiliante à l'emporte-pièce et étaient ridiculisés. L'exposition qui eut lieu à Moscou en 1934 au Musée des cultures de l'Orient fut le dernier rayon de soleil dans cet obscurantisme. A l'époque, les critiques étaient élogieux envers les peintres : « poètes des couleurs », « joie des couleurs », « coloristes talentueux », « une procession luxuriante de couleurs » - ce furent les appellations données à leurs œuvres dans des critiques et articles. Le critique V. Nadiéjdine écrivait : « C'est une exposition bien faite, qui a tous les droits d'exister, et instructive à bien des égards pour les peintres moscovites ». Cinq œuvres de cette exposition furent envoyées plus tard à Philadelphie, aux Etats-Unis, pour l'Exposition universelle à la fin des années 1930.

En quoi consista l'originalité de cette école artistique ? A notre avis, l'un de ses traits fondamentaux était le caractère international du groupe de peintres, qui furent aux origines des arts plastiques en Ouzbékistan. Ce n'était pas seulement des natifs de la région mais également des peintres de Sibérie, du Caucase, de Moscou. Certains

firent leurs études à l'étranger. Les rapports culturels entre la Russie et l'Asie Centrale se renforcèrent dans les premières années du pouvoir soviétique, quand beaucoup de représentants de l'intelligentsia commencèrent à arriver au Turkestan. Certains peintres, comme Alexandre Volkov, Alexandre Nikolaïev (Ousto-Moumine), Rouvim Mazel, Pavel Benkov, Nadejda Kachina etc., dévoués sans réserve à l'Orient et sous son charme, lui dédièrent leur vie et apportèrent leur inestimable contribution à la création et au développement de l'école nationale d'arts plastiques.

Par la suite, ces peintres de Moscou tombés dans l'oubli devinrent l'objet d'un grand intérêt de la part du directeur du Musée de Noukous. Les répressions massives éliminaient alors les meilleurs peintres. Ils furent exclus de la filiale de l'Union des Peintres à Moscou, accusés de « formalisme », « cosmopolitisme[8] » et autres « péchés ». Cela ne fut pas la pire mesure de répression de leur non-conformisme en art. Plusieurs peintres de talent furent condamnés et envoyés dans les camps. Leurs noms représentent aujourd'hui la fine fleur, non seulement de la collection de Savitski à Noukous, mais également de l'art de Russie et d'Ouzbékistan en général. Ce sont Mikhaïl Sokolov, Vassili Choukhaev, Serguey Chigolev, Boris Smirnov-Roussetski, Alexandre Pomanski, Valentin Youstitski, Vladimir Komarovski, Fiodor Malaev, Vladimir Timirev, Vassili Lyssenko, Ousto-Moumine, Mikhaïl Kourzine et plusieurs autres.

Savitski collectionnait initialement des œuvres de peintres ayant un rapport à l'Orient et à l'Asie Centrale. Puis il concentra son attention sur l'École de Moscou, qu'il connaissait très bien grâce aux années vécues dans la capitale. Les peintres Pavel Kouznétsov, Vassili Rojdenstvenski, Robert Falk, Alexandre Chevtchenko, Vladimir Favorski et Alexandre Kouprine, s'intéressaient, chacun à sa manière, à l'Orient. Leur activité artistique eut une influence indirecte sur la formation et le développement de l'art dans les républiques centre-asiatiques. Ils visitèrent l'Orient dans les années 1920-1930. Pour certains (Constantin Istomine, Alexandre Kouprine) le thème

8 Le cosmopolitisme est une idéologie de rejet de l'appartenance nationale, des traditions et cultures, des intérêts nationaux, en faveur du concept d'un état et d'une citoyenneté mondiale unique.

de l'Orient fut un court épisode dans leur création, pour d'autres (Pavel Kouznétsov, Robert Falk, Alexandre Chevtchenko, Vassili Rojdenstvenski) il joua un rôle considérable dans le développement de leur style artistique et leur langage plastique. Ils apportèrent avec eux l'esprit et les traditions des cultures russe et européenne. Chacune de leurs expositions provoquait des débats tumultueux et devenait un véritable événement culturel. Ainsi naquit un art nouveau en Ouzbékistan.

Après avoir concentré ses recherches sur Tachkent, Samarkand, puis Moscou, Savitski réussit à trouver des œuvres intéressantes. Il alla d'un studio à l'autre, de peintres vivants aux descendants de ceux qui étaient morts. Dans les premières années de son activité de collectionneur, Savitski élabora le principe de formation de la collection du musée. Ce principe, comme d'ailleurs tout ce qu'il faisait, allait à l'encontre des standards de la collecte muséologique, du moins en Union Soviétique. Savitski appelait cette méthode « monographique ». Il y sous-entendait qu'un peintre ou un groupe de peintres, un courant ou une école artistique devaient être présentés non seulement par leurs tableaux et œuvres graphiques mais également par des travaux plus anciens, préparatoires, des esquisses, des ébauches, etc. Selon cette approche on pouvait alors observer l'évolution artistique d'un peintre avec toutes ses quêtes et expérimentations. Savitski parvenait parfois à présenter l'activité d'un peintre par des centaines, voire des milliers d'œuvres (R. Mazel, A. Stavrovski). Comme le remarqua un historien de l'art, « le caractère monographique de la collection donna aux fonds du musée cette originalité, qui les plaça au même rang que les collections les plus intéressantes du pays et assura au musée une notoriété et unicité continuellement soulignées par les spécialistes... »

Dans la sélection des œuvres, Savitski ne se limita pas aux créations des peintres célèbres d'Ouzbékistan. Il s'intéressa également aux peintres de Russie, dont l'activité était liée à l'Asie Centrale. Comprenant que les chefs-d'œuvre de plusieurs peintres, certains d'entre eux étant exposés avec succès en Europe de l'Ouest, étaient menacés de

disparaitre à jamais, il entama une campagne de sauvetage. Il choisit des toiles et des œuvres graphiques d'un courant connu sous le nom « d'avant-garde russe », qui, à côté du cubisme ouest européen et du futurisme italien, devint l'un des principaux courants artistiques du siècle et participa à la formation de l'art du XXe siècle. L'approche générale de Savitski dans la collecte des œuvres concernait tous les courants : il faisait l'acquisition du post-avant-garde et même du réalisme socialiste si les œuvres étaient de talent.

Les efforts de Savitski commencèrent à attirer l'attention dès le début des années 1970. Ses proches, comprenant l'importance de son activité, lui témoignèrent leur soutien, et lui communiquèrent des informations sur les nouveaux artistes et collectionneurs. Savitski ne s'intéressait pas seulement aux noms célèbres, comme souvent dans la politique d'acquisition des musées, même si les tableaux de maîtres sont largement représentés au Musée de Noukous : ainsi ceux de Mikhaïl Vroubel, Véra Moukhina, Mikhaïl Le Dantu, David Bourliouk, Lubov Popova, Maximilian Volochine, Pavel Kouznétsov, Alexandre Chevtchenko, Alexandre Kouprine, Robert Falk, Clément Redko, Alexandre Volkov, Oural Tansikbaev et beaucoup d'autres. L'un des plus grands mérites de Savitski reste la découverte de nouveaux noms et le retour à la lumière de ces peintres, dont les œuvres furent injustement oubliées. Soulignons le courage de Savitski dans le choix de peintres dont il était tout simplement dangereux de parler. Ce furent non seulement des victimes des répressions des années 1930, mais également des dissidents des années 1960-1970. Savitski avait à cet égard une approche particulière et ingénieuse. Par exemple, les œuvres de Mikhaïl Chémiakine, que les spectateurs aujourd'hui admirent tellement, étaient mentionnées dans les catalogues du musée comme des œuvres d' « artiste inconnu ». La série d'œuvres sur les camps de Nadejda Borovaya, exilée dans un camp de femmes en Mordovie après l'arrestation de son mari, amiral de la marine, était présentée à la Commission d'acquisitions du Ministère de la Culture comme « des scènes de vie des camps de concentration nazis ». Non seulement Savitski sauvait et conservait l'art rejeté par le régime,

mais il soutenait matériellement les peintres mal vus en s'efforçant de payer les œuvres acquises le plus vite possible.

Selon certains, la qualité essentielle du musée de Noukous réside dans ses réserves, qui comptent des dizaines de milliers de pièces. On y trouve les compositions sans sujet d'Ivan Koudriachiov, le constructivisme de Lubov Popova, l'expressionnisme et le projectionnisme de Solomon Nikitine, les recherches futuristes de Le Dantu et d'Alexeï Morgounov, l'union du réalisme classique et du « réalisme pictural » de Nicolaï Oulianov, ainsi que des œuvres de « l'intimiste » Constantin Istomine.

La constitution de la collection par Savitski ne s'effectua cependant pas sans ordre. Savitski avait un goût irréprochable et l'intuition lui permettant de reconnaître l'art véritable. Il notait lui-même l'importance de ces qualités : « le goût doit contrôler le choix et ne pas tolérer l'acquisition d'œuvres médiocres, sans intérêt ». Effectivement, on faisait confiance au goût de Savitski. Quand il venait à Moscou chercher des tableaux, il était souvent suivi par ses collègues d'autres musées qui se rendaient aux mêmes adresses ou s'efforçaient de s'informer auprès du Ministère de la Culture de ce qu'il achetait, se fiant complètement à son choix. Dans une lettre au Ministère de la Culture de Karakalpakie, Savitski regrettait que les tableaux fussent littéralement « arrachés de ses mains », et qu'il lui fallût trouver le plus vite possible les moyens de les acquérir afin de ne pas les perdre.

Les principes d'exposition

Savitski avait son propre point de vue sur la présentation des œuvres dans un musée. Des années durant, il élabora sa méthode d'« accrochage tapissant continu », selon laquelle les tableaux et les objets d'art populaire appliqué et d'art de l'ancien Khorezm étaient assemblés étroitement les uns avec les autres, formant deux, trois et parfois quatre rangées. Bien que cette méthode ne fût pas nouvelle en

soi, Savitski la repensa : il disposa les tableaux d'après son système dont nous avons déjà parlé, et non suivant le procédé de décoration intérieure, caractéristique des galeries. Le deuxième volet de cette méthode était le caractère massif des tableaux et dessins exposés. Résultat du manque de surface d'exposition, ce principe apporta un bénéfice inattendu : le musée eut la possibilité de présenter un grand nombre de tableaux lors des expositions permanentes et temporaires, et les visiteurs purent observer l'évolution artistique dans la production des peintres. D'après Savitski : « Sous condition d'une composition organique et mûrement réfléchie, cette méthode (d'un accrochage tapissant continu), nous en sommes convaincus, créera des conditions particulières pour les comparaisons croisées de différents styles artistiques, de recherches et solutions. De ces comparaisons apparaissent un grand nombre de particularités auparavant dissimulées, de traits individuels qui, dans la comparaison, se dotent d'une force incroyable et d'une signification nouvelle ».

C'est une méthode très largement utilisée aujourd'hui dans plusieurs musées, où une petite quantité de tableaux dans un espace restreint prive le spectateur de cette possibilité. Lors de l'organisation d'une exposition, continue Savitski, le commissaire d'exposition doit prendre en considération « les formes d'harmonie qui incluent un équilibre réciproque des œuvres exposées : les dimensions, la couleur, la construction de la composition dans chaque œuvre, leur tolérance mutuelle et beaucoup d'autres aspects rassemblant ou dissociant. Ceux-ci se manifestent une fois les tableaux accrochés au mur et déterminent, pour ainsi dire, la possibilité d'une coexistence, une tolérance et un soutien mutuels. Toutes les œuvres deviennent alors comme vivantes, trouvant un langage commun ou se disputant. Si l'incompatibilité apparaît, il faut chercher d'autres possibilités qui pourraient les satisfaire et avec lesquelles le mur trouverait l'apaisement harmonique nécessaire ».

C'était l'opinion de Savitski en tant que conservateur. Mais quelles étaient les opinions des visiteurs du musée ? Nous présentons ici

deux avis : le premier d'un peintre, l'autre d'un historien de l'art et journaliste.

« Nous montâmes un raide escalier en fer dans l'entrée de service, Savitski ouvrit les portes, alluma la lumière et me laissa entrer. Et... soudainement les couleurs de grenat brillèrent, c'était la salle d'Alexandre Volkov. L'impression était tout simplement bouleversante. L'exposition me transporta : les tableaux étaient accrochés du sol au plafond, de façon très dense. Toutes les œuvres se complétaient, créaient une orchestration, et l'ensemble était à l'unisson. Ce fut pour moi une découverte. Je suis souvent allé voir des collections privées, où les tableaux étaient disposés très proches mais je n'ai jamais éprouvé une telle impression. Igor Vitalievitch manifestait un gout irréprochable et était maître dans l'art d'exposer. »

Anna Zaripov, peintre.

« (...) l'exposition tout entière est une invitation au travail actif de la pensée et de l'âme. Tout en elle est une confirmation des liens inébranlables entre les époques, l'univers et la culture. »

Betty Svejeva, journaliste

Cette approche dans l'exposition de tableaux excluait la nécessité d'explications détaillées, d'un plan thématique d'exposition, ainsi que d'un catalogue. Cela suscita le rejet de beaucoup d'historiens de l'art, sachant que presque tous les musées utilisaient alors la méthode dite d' « accrochage éclairci ». Certaines personnalités officielles du Ministère de la Culture d'Ouzbékistan critiquèrent sévèrement l'exposition permanente du musée, et Savitski personnellement, du fait que les tableaux n'étaient pas accrochés sur une même ligne et étaient trop serrés. Savitski, de son côté, réussit à défendre son principe dit d' « accrochage tapissant continu », et sa popularité parmi les amateurs d'art compensa largement toutes les critiques.

Au Musée de Noukous, le concept d'exposition permanente est assez relatif. Si, dans d'autres musées, les tableaux peuvent rester accrochés durant des années, et les tableaux prêtés ou envoyés à la restauration remplacés par un écriteau informatif, le Musée Savitski ne peut pas se permettre le luxe de laisser vide le moindre mètre carré de surface d'exposition. C'est pour cette raison que l'exposition et les réserves du musée sont en mouvement permanent. Ce fut l'un des principes de Savitski : montrer aux visiteurs le plus grand nombre de pièces de la collection. Selon ce principe, une visite des archives du musée est organisée pour les visiteurs intéressés. Bien que cela étonne certains de nos collègues dans l'espace postsoviétique, ce souci d'accessibilité des ressources aux masses était important aux yeux de Savitski.

Conclusion

Savitski n'était pas seulement un peintre, un collectionneur et le fondateur d'un musée, mais également un archéologue, un restaurateur d'antiquités et une personnalité d'envergure. Il est difficile de dire quelle était son activité préférée. Il réussissait à les mener toutes de front avec succès, se donnant entièrement à chacun de ses projets. Ses collègues remarquaient néanmoins que l'archéologie l'inspirait énormément. Il pouvait aller à pied ou en stop jusqu'à des lieux de fouilles lointains, parfois à des dizaines de kilomètres de distance. Sur place il se mettait au travail avec enthousiasme, forçant tout le monde à travailler avec la même ardeur, oubliant parfois la chaleur torride. Et quand il entamait des fouilles, peu de choses pouvaient l'arrêter.

Savitski s'occupait constamment de la restauration ou plus exactement de la « réanimation » d'œuvres d'art. Ses cahiers étaient saturés de formules de divers polymères, substances chimiques, colles et dissolvants utilisés lors de restaurations. Ses mains ont lavé et nettoyé des dizaines de tapis et broderies, recollé des centaines de récipients anciens en céramique. Autant que le lui permettaient ses connaissances et ses possibilités, il travaillait à la conservation des œuvres sur papier, sur toile et autres supports. Dans la limite

de ses moyens financiers, il faisait également appel aux services et consultations de professionnels. Il nettoyait le métal et, comme nous l'avons dit plus haut, c'est en faisant bouillir des lampes en bronze dans la formaline qu'il accéléra sa mort.

Il est impossible de parler des principes pédagogiques de Savitski comme de concepts à part entière. Il était très éloigné de toute théorisation. Par son travail, néanmoins, il inspirait ses collègues en créant dans le musée une atmosphère d'enthousiasme, d'initiative et d'amour pour l'art. Il soutenait et développait chez ses élèves les connaissances pratiques et théoriques, partageait généreusement avec eux les siennes. Malgré la dureté apparente de ses remarques, il était très humain et aidait les autres matériellement, avec parfois tout ce qui lui restait. Il donnait à ses collègues les appartements que lui attribuaient les autorités municipales, vivant quant à lui au musée. Il était très attentif aux peintres, sans faire de différence entre les amateurs et les professionnels. Ce sujet suscitait souvent les reproches de critiques, lorsque les œuvres des uns voisinaient avec celles des autres dans les expositions. Le seul et unique critère de sélection de Savitski était le talent. Selon Anton Roudnev, « l'originalité, l'inattendu du regard sur le monde, c'est cela qui l'intéresse dans chaque nouveau talent ». Nous voulons dire en conclusion, que c'est dans ses travaux, son approche de l'art, son domaine préféré, et son attitude envers les autres, que les principes pédagogiques de Savitski sont les plus faciles à observer et reconnaître.

Pour les peintres et historiens de l'art, l'école la plus importante est le Musée Savitski à Noukous qui, d'après Betti Svejeva, est devenu « la maison où ils sont aimés, exposés, reconnus. L'exposition du musée elle-même montre le niveau qu'il faut s'efforcer d'atteindre. Savitski est le maître qui les aide à trouver leur place dans l'art, leur critique bienveillant et sévère. Ils savent que nulle part ailleurs on ne les critiquera si directement et sans parti pris, pour leur approche approximative, dilettante ou répétitive. Mais nulle part ailleurs ils n'atteindront la réussite avec une telle joie. Le musée est devenu leur chroniqueur... On ne rencontre pas cela souvent ».

ANNEXE 1 :
Autobiographie d'I. V. Savitski [9]

Moi, Savitski Igor Vitalievitch, je suis né en 1915 à Kiev. En 1945, j'ai terminé mes études à l'Institut État d'Arts Plastiques Sourikov. Depuis mon adolescence, je voulais aller en Asie Centrale. J'étais attiré par les récits merveilleux de mes camarades ayant visité Samarkand, l'Amou-Daria. J'étais fasciné par le romantisme de l'Orient.

Pendant la guerre, l'institut fut évacué à Samarkand. Cette ville encore très exotique, m'a séduit par son architecture, ses antiquités, son soleil lumineux, ses couleurs étonnantes, rappelant un carnaval sans fin.

Ces années passées à Samarkand, pendant lesquelles nous avons eu la chance d'étudier auprès de K. N. Istomine, R. R. Falk et N. P. Oulianov, furent une étape importante dans mon éducation artistique et ma compréhension des objectifs de l'art et de la peinture ; dans l'acquisition de principes et points de vue importants dans le domaine de l'art qui ont constitué le fondement de mon activité créatrice ultérieure. Les deux années à Samarkand m'aidèrent à comprendre toute l'immense portée de la couleur. La couleur et la lumière qui illuminent Samarkand et l'Asie Centrale sont la meilleure école pour un peintre qui tâche de comprendre toute la force d'expression de la couleur dans la lumière et dans l'ombre où elle devient plus intense et plus riche.

En 1950, j'ai eu la chance de revenir en Asie centrale, dans le Bas Amou-Daria, le pays de l'ancien Khorezm au sein de l'expédition archéologique du grand chercheur C. P. Tolstov. Cette région est riche en monuments anciens et jouit d'une diversité étonnante de paysages où le désert côtoie des oasis et des forêts, où de basses montagnes donnent l'impression d'être dans un monde fantastique. Enfin, il y a des villages de pêcheurs au bord de la mer d'Aral qui se noient dans l'or des roseaux.

9 Cette biographie est une combinaison de deux variantes d'autobiographie écrites par Savitski lui-même probablement en 1973 et 1977. L'existence de versions plus tardives est possible. On ne sait si cette autobiographie est complète. Ce n'est pas une autobiographie soviétique typique. Savitski ne mentionne pas sa famille en raison de son origine noble. De plus, il y a très peu de dates et d'informations personnelles. Vraisemblablement, c'est une sorte d'écrit personnel rédigé par Savitski quand il était déjà une personnalité connue dans la société.

Ces contrées se caractérisent par des teintes et des combinaisons de couleurs harmonieuses qui rendent l'œil particulièrement sensible à ces mélanges de couleurs très nuancés et vifs, propres à ce pays. J'ai été captivé par les gens, leur histoire et leur art. Parallèlement à mon travail sur les monuments où j'enregistrais les résultats des fouilles, à ma passion pour la peinture et pour le dessin dédiés aux paysages du désert, oasis, villages de pêcheurs, je me suis lancé dans l'étude de l'art populaire appliqué des Karakalpaks qui restait peu étudié du point de vue de ses particularités artistiques et de son originalité.

Soudain, un nouveau monde se dévoila : celui du génie du peuple, de la sagesse et de l'esthétique populaires. Les Karakalpaks ont pu trouver et conserver, jusqu'à aujourd'hui, leur perception du beau, trouver des combinaisons inhabituelles de leurs traditions anciennes dans les vêtements, la décoration de l'habitat avec leurs trouvailles propres à leur génie. Ils ont créé des costumes de jeune fille, de jeune mariée, de femme âgée, uniques par leur sobriété. Ils sont très riches comme ceux des tsarines, très colorés, brodés, ornés de bijoux.

Une question s'est posée : qu'est-ce qui devait devenir essentiel dans ma vie future ? Ma passion pour l'art populaire, puis la création d'un musée ont pris le dessus sur mon travail de peintre. Au début, la peinture et les recherches scientifiques coexistaient. Plus tard, la peinture a cédé la place. En 1960, fut créé le Laboratoire d'arts appliqués auprès de la filiale de Karakalpakie de l'Académie des Sciences de l'Ouzbékistan et en 1966, ce fut le tour du Musée État des Arts de la République de Karakalpakie.

Dans ce laboratoire, furent rassemblées des collections très riches d'art appliqué des Karakalpaks. Ces derniers avaient découvert la puissance de cet art et sa place parmi les arts populaires d'Asie Centrale et des peuples de l'Union Soviétique. Sur la base de cette collection, naquit l'idée de la nécessité d'un musée qui, au départ, était conçu comme un musée d'arts appliqués. Pourtant, bientôt il

devint clair que c'était insuffisant. Le musée fut donc formé sur la base de trois secteurs principaux – les arts populaires appliqués, l'art de l'ancien Khorezm et les arts plastiques.

Les collections réunies dans ces secteurs sont si authentiques qu'elles ont rendu le musée unique et l'ont placé au premier rang des grands musées de toute l'Union Soviétique.

Le musée traverse une période de formation liée à de nombreuses difficultés : peu de moyens financiers et logistiques, les locaux ne correspondent pas aux superbes collections, il était donc impossible de créer une exposition permanente. Pourtant, le fait même de l'apparition d'un musée dans une république autonome arriérée et peu connue, perdue dans le désert, qui traverse une période de croissance soutenue dans l'industrie et l'agriculture, un musée qui attire des spécialistes, amateurs et touristes de Moscou et de Leningrad, ainsi que d'autres républiques et villes, c'est d'une importance exceptionnelle. Cela montre bien le développement de la culture de notre pays.

Pendant onze ans, le musée a rassemblé une grande quantité d'œuvres, il continue ses collectes annuelles. Un collectif intéressé, loyal au musée, se forme.

ANNEXE 2 :
PEINTRES PRESENTES DANS LA COLLECTION DE SAVITSKI
(PEINTRES CHOISIS)

Peintres de Russie[1]

	Nom	Dates	Nombre de tableaux	Nombre d'œuvres graphiques
01	Agapiéva Natalya	1886-1956	209	
02	Alexandrova Tatyana	1907-1987	5	44
03	Babitchev Alexey	1887-1963	11	31
04[2]	*Bakoulina Ludmila	1905-1980	3	10
05	Barto Rostislav	1902-1974	8	42
06	Bézine Ivan	1911-1943	7	62
07	Bogdanov Serguey	1888-1967	33	
08	Bom-Grigoriéva Nadejda	1884-1974	24	21
09	*Borovaya Nadejda	1909-1987		31
10	Boéva Anna	1890-1979		232
11	Brouni Lev	1894-1948		43
12	Bouchinski Serguey	1901-1939	6	10
13	*Tchekriguine Vassily	1897-1922		65
14	Tchernichev Nikolaï	1885-1973	1	5
15	Dénisssov Vassily	1862-1921	2	69
16	Dobrov Matveï	1877-1958	4	127
17	Dossiokine Nikolaï	1863-1935		30
18	Dossiokina Marya	1891-1981		170
19	Egorov Evgueni	1901-1942	14	87
20	*Etchéistov Gueorgui	1897-1966	31	276
21[3]	Efimov Ivan	1878-1959		102
22	*Ermilova-Platova Efrossinya	1895-1874	36	130
23	*Falk Robert	1886-1958	13	
24	*Fatéev Piotr	1891-1971	8	44
25	Favorsky Vladimir	1886-1964		150
26	Fonvizine Artur	1883-1972		18
27	Gaïdoukévitch Mikhaïl	1898-1937		8
28	Glagoléva-Oulyanova Anna	1874-1947	51	7
29	Golopolossov Boris	1900-1983	5	
30	Granavtséva Marya	1904-1989	11	344
31	*Grigoriev Nikolaï	1880-1943	48	43
32	Grinévitch Dmitry	?- 1966		18
33	Istomine Constantine	1887-1942	13	3

1 Les peintres signalés par un astérisque (*) étaient présentés à l'exposition d'arts plastiques « Les Survivants des Sables Rouges » à Caen (France) en 1998.
2 Plus 3 sculptures.
3 Plus 5 sculptures.

34	*Issoupov Alexeï	1889-1957	2	
35	Ivanov Alexandre	1892-1990	6	65
36	*Jeguine (Chekhtel) Lev	1892-1969	2	74
37[4]	Joltkévitch Alexandre	1872-1943		8*
38	Kaptérev Valéry	1900-1981	83	414
39	*Kachina Nina	1903-1989	6	61
40	Khodassévitch Valentin	1891-1970		70
41	Kozlov Alexandre	1902-1946	41	8
42	Kozotchkine Nikolaï	1899-1961	58	
43	Koudriachov Ivan	1896-1972		351
44	Kouprine Alexandre	1880-1960	3	
45	Kouznétsov Pavel	1878-1968	3	2
46	Labas Alexandre	1900-1983	2	17
47	*Le Dantu Mikhaïl	1891-1917		3
48	Lopatnikov Dmitry	1899-1975	61	144
49	*Louppov Serguei	1883-1977	52	132
50	Matvééva-Mostova Zoya	1884-1977	32	178
51	*Mazel Rouvim	1890-1967	47	1 101
52	Midler Victor	1888-1976	4	9
53	Mikhaïlova Klavdya	1877-1956	19	
54	Milioti Vassily	1875-1943	21	12
55	Mitouritch Piotr	1887-1956		13
56	Morgounov Alexeï	1884-1935	54	31
57	*Nestérova Marya	1894-1965	48	affiches
58	Nikritine Solomon	1898-1965	14	165
59	Novojilov Vassily	1887-1979	8	
60	Nurenberg Amsheï	1887-1979	6	66
61	Osmiorkine Alexandre	1892-1967	11	1
62	Perelman Victor	1892-1967	25	6
63	Pestel Véra	1887-1952	12	33
64	Pomanski Alexandre	1906-1968	7	
65	*Popova Lubov	1889-1924	7	
66	Poret Alissa	1902-1984	13	
67	Praguer Vladimir	1903-1960	124	33
68	Prokochev	1904-1938	22	28
69	*Redko Clément	1897-1956	56	3
70	Rodionov Mikhaïl	1895-1956	8	44
71	Rojdenstvenski Vassily	1884-1963	35	37
72	Romanovitch Serguei	1894-1968	12	1
73	Ribtchenkov Boris	1899-1994	18	
74	*Ribnikov Alexeï	1887-1949	7	5

4 Plus 8 sculptures.

75	*Sardan Alexandre	1901-1974	12	
76	*Schukine Yuri	1904-1975	21	51
77	Sémionov-Amourski Fiodor	1902-1980	77	44
78	*Chevtchenko Alexandre	1883-1948	42	15
79	*Chigolev Sergueï	1895-1951	21	45
80	Chtangué Irina	1906-1991	16	150
81	Chtérenberg David	1881-1948	4	
82	Chourguine Anatoly	1906-1987	26	27
83	Choukhaev Vassily	1897-1973	37	25
84	Simonovitch-Efimova Nina	1877-1948	15	100
85	Siniakova-Ourétchina Marya	1898-1984	4	41
86	*Smirnov-Roussetski Boris	1905-1993	9	50
87	*Sofronova Antonina	1892-1966	26	140
88	*Sokolov Mikhaïl	1885-1947	21	281
89	*Stavrovski Arkady	1903-1980	386	1 728
90	Sourikov Pavel	1897-1943	24	25
91	Souriaev Constantin	1900-1965	6	29
92	Tarassov Nikolaï	1896-1969	95	706
93	Télingater Solomon	1903-1969		77
94	Télingater Adolf	1905-194 ?		61
95	*Timirev Vladimir	1914-1938	5	47
96	*Oulianov Nikolaï	1875-1949	42	35
97	Vakidine Victor	1911-1991	1	291
98	Viting Nikolaï	1910-1991	11	33
99	*Volochine Maximilian	1877-1932		8
100	*Youstitski Valentin	1892-1951	2	8
101	Zakharov Ivan	1885-1969	23	40
102	Zéfirov Constantin	1879-1960	25	61
103	Zernova Ekatérina	1900-1995	14	
104	Zimine Grigory	1901-1983		74
105	Komarovski Vladimir	1889-1937	3	
106	Takké Boris	1889-1951		1
107	Sokolov Piotr	1886-1967	101	189
108	Bourliouk David	1882-1967	1	
109	Galpérine Lev	1886-1938		1
110	Milachevski Vladimir	1883-1976	18	84
111	Razoumovskaya Youlia	1896-1987	3	68
112	Chémiakine Mikhaïl	1943		8
113	Konenkov Sergueï	1874-1971	1 sculpture	
114	Slépichev Anatoly	1922	7	
115	Vroubel Mikhaïl	856-1910	1 sculpture	

116	Frikh-khar Isidor	1893-1978	12 sculptures	
117	Moukhina Véra	1889-1953	1 sculpture	
118	Mouravine Lev	1906-1974	8 sculptures 4	

| Au total : | | | 39 sculptures | 2571 | 10152 |

Peintres de l'Ouzbékistan

01	Ermolenko Alexandre	1889-1977	30	109
02	Kolibanov Sergueï	1898-1974	40	33
03	*Karakhan Nikolaï	1900-1970	393	469
04	Kachina Nadejda	1896-1977	207	333
05	*Korovaï Elena	1901-1974	21	459
06	*Kourzine Mikhaïl	1888-1957	81	147
07	*Lissenko Vassily	1903-1970		6
08	Markova Valentina	1906-1941	33	249
09	*Nikolaev Alexandre	1897-1957	8	81
10	*Tanssikbaev Oural	1904-1974	98	180
11	Tatévosian Oganes	1889-1974	39	
12	*Oufimtsev Victor	1899-1964	47	71
13	*Volkov Alexandre	1886-1957	77	25
14	Erémian Varcham	1897-1963	4	23
15	Benkov Pavel	1879-1949	4	
16	Podkovirov Alexeï	1889-1957	7	
17	Kovalevskaya Zinaïda	1902-1979	19	11
18	Bouré Lev	1887-1943	9	

| Au total : | | | 1 117 | 2 196 |

Peintres de Karakalpakie

01	Saïpov Kidirbaï	1939-1972	47	66
02	Békanov Joldas	1948-1998	48	
03	Madgazine Faïm	1930-1991	76	2
04	Touréniazov Darinbaï	1928-2003	78 sculptures	
05	Chpadé Alvina	1935	43, 1 DPI[5]	16

| Au total : | 78 sculptures | 1DPI | 292 | 84 |

5 Objets d'art décoratif appliqué.

1913 Exposition au printemps de « Boubnoviy valet » (« Valet de carreau ») soit 200 tableaux, dont les œuvres de G. Braque et P. Picasso. K. Malévitch forme le « suprématisme », rompt ses relations avec M. Larionov et adhère au groupe de Khlebnikov et A. Kroutchionikh. Congrès des futuristes en Finlande.

1914 Larionov organise l'Exposition N° 4 (futuristes, loutchistes (« rayonnistes »), primitivistes). Troisième exposition de « Boubnoviy valet » à Moscou.

1915 Expositions « Svobodnoe tvortchestvo » (« L'art libre »), « Tramway V ». **Igor Savitski naît le 4 août à Kiev.**

1916 Dernière exposition des futuristes à Saint-Pétersbourg. Les œuvres suprématistes de Malévitch sont exposées pour la première fois. Moscou : 6e exposition de « Boubnoviy valet » avec Lentoulov, Altman, Malévitch, Rozanova, Chagal. Saint-Pétersbourg : peinture contemporaine avec D. Bourliouk, Ekster, Kandinski, Popova.

1917 7e exposition de « Boubnoviy valet » à Moscou. Le Narkompross (Commissariat du Peuple à l'Instruction) nomme Malévitch curateur des trésors artistiques et monuments historiques de Moscou.

1918 Le département du Narkompross s'ouvre à Moscou. Les écoles et académies d'art se reconstruisent. Des ateliers artistiques autonomes d'Etat et le Musée de la Culture Artistique sont créés après le refus de grands musées d'exposer les peintres dits « gauchistes ».

Célébration du 300e anniversaire de la dynastie des Romanov. Meurtre du roi de Grèce. Crise des Balkans.

Insurrection des ouvriers à Saint-Pétersbourg. Meurtre du prince héritier François-Ferdinand à Sarajevo, prétexte au déclenchement de la Première Guerre mondiale.

Grève générale et troubles à Moscou.

Débats à la Douma sur Raspoutine.
L'Allemagne propose de faire la paix.
Manifestations antigouvernementales massives à Moscou.
Meurtre de Raspoutine.

6 novembre : révolution d'octobre, arrivée au pouvoir de Lénine.
28 novembre : négociations sur l'armistice.

19 février : Armistice signé à Brest-Litovsk.
16 juillet : exécution du tsar Nicolas II et de sa famille.

1919 A Pétrograd, le Narkompross publie la revue « Isskousstvo kommouni » (« L'art de la Commune ») comme revue officielle des « gauchistes ». 10e exposition d'Etat du suprématisme. Malévitch déménage à Vitebsk.

1920 Les ateliers artistiques autonomes d'Etat sont appelés les Ateliers Supérieurs Artistiques-techniques (Vkhoutémass).

1921 La NEP mobilise les opposants artistiques des « gauchistes ». Lounatcharski continue à défendre l'art des gauchistes.

1922 Les peintres-réalistes s'unissent dans la « Coopérative des Peintres Russes ». L'Association des Peintres de la Russie révolutionnaire (Akhrr) est créée. Sa rivale est l'association « Bitié » (« Etre »), composée de ressortissants de Vkhoutémass et de jeunes membres de « Boubnoviy valet ». Création de l'Institut de Culture Artistique (Inkhouk).

1924 Quatre unions artistiques sont créées à Moscou par des peintres représentants les différences écoles.

1925 Plusieurs mouvements artistiques apparaissent et disparaissent entre 1925 et 1932. Vkhoutemass est rebaptisé Institut Supérieur Artistique-technique (Vkhoutein).

1927 Exposition anniversaire « 10 ans d'Art Soviétique »

1928 Beaucoup d'unions d'artistes se forment : « Société des Stankovistes » (Ost), « Association des Jeunes Peintres Radicaux » (Omakhr), « Futuristes Communistes » (Komfout), « Société des Peintres de Moscou » (Omkh), « Nouvelle Société des Peintres » (Noj), « Société des Peintres de la Révolution » (Okhr), « Groupe d'Octobre », « Cercle des Peintres », « Makovets », « Association Russe des Peintres Prolétaires » (Rapkh).

Point culminant de la Guerre civile.
6 juillet : meurtre de l'ambassadeur allemand, le comte Mirbach à Moscou.

Fin de la Guerre civile.
Tentative manquée d'invasion de la Pologne.

Début de la NEP (Nouvelle Politique Économique).

Armistice de Rapallo entre la Russie et l'Allemagne.

21 janvier : mort de Lénine. Pétrograd est nommé Léningrad. Lutte pour le pouvoir : Zinoviev, Kaménev et Staline prennent le dessus sur Trotski et ses partisans.

Staline contrôle le pouvoir, se débarrasse de Zinoviev et Kaménev.

Création de l'Union des Républiques Socialistes Soviétiques (URSS).
Traité de Berlin entre l'Allemagne et l'URSS.

Staline exerce un pouvoir autocratique et anéantit systématiquement ses adversaires.

1929 Exposition rétrospective de Malévitch à la Galerie Tretiakov à Moscou. Suppression d'Inkhouk.

1932 23 avril : sur ordre du Comité Central du Parti Communiste, toutes les unions et associations artistiques sont dissoutes, l'Union des Peintres est fondée.

1934 Le réalisme socialiste est présenté au Premier Congrès National des Écrivains et déclaré obligatoire pour tous les peintres. Chaque incartade est considérée comme crime politique et sanctionnée en conséquence.

1942 **L'Institut Sourikov d'Art Plastique à Moscou est évacué à Samarkand (avec Savitski).**

1950 Igor Savitski est peintre de l'expédition archéologique et ethnographique du Khorezm (1950-1957), puis s'installe à Noukous.

1953

1966 **1er mai : le Musée d'Etat des Arts de Karakalpakie ouvre à Noukous,** Igor Savitski est directeur. Il commence la collecte de tableaux de peintres, dont les œuvres sont interdites d'exposition.

1984 **29 juillet : Igor Savitski meurt à Moscou** à l'hôpital. Il est enterré au cimetière russe de Noukous, devenue sa deuxième résidence. 1er septembre : Marinika Babanazarova est nommée directrice du Musée des Arts de Karakalpakie.

1985

1986 Restitution de la liberté de création artistique

Fin de la NEP. Début du premier Plan Quinquennal. Collectivisation forcée de l'agriculture. Trotski est déclaré ennemi du peuple et chassé du pays.

Meurtre de Kirov.
Procès et purges politiques.

Mort de Staline

Gorbatchev est nommé Secrétaire général du Comité Central du Parti Communiste de l'Union Soviétique.

Perestroïka

SAVITSKI: PEINTRE, COLLECTIONNEUR, FONDATEUR DU MUSÉE

Liste des tableaux [1]

1. Après l'expédition punitive
2. Nature morte avec Vénus
3. Rue à Noukous
4. Nature morte avec mandoline
5. Portrait d'une femme âgée
6. Nature morte avec plantes d'intérieur
7. Soir à Koï-Krilgan-kala
8. Floraison du désert en automne
9. Champs verdoyants
10. Le parc près du Soviet des Ministres à Noukous

1 *Images numériques / photographies des tableaux mentionnés (en gras) dans le chapitre III.*

Le Musée d'État des Arts de Karakalpakie, ancien bâtiment

Le Musée d'État des Arts de Karakalpakie, nouveau bâtiment

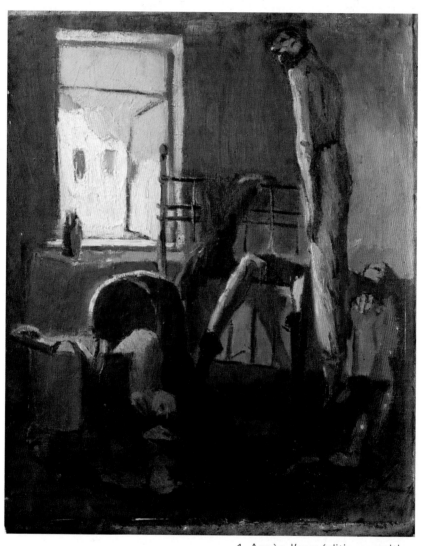

1. Après l'expédition punitive

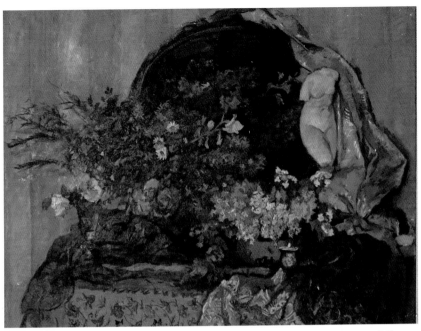

2. Nature morte avec Vénus

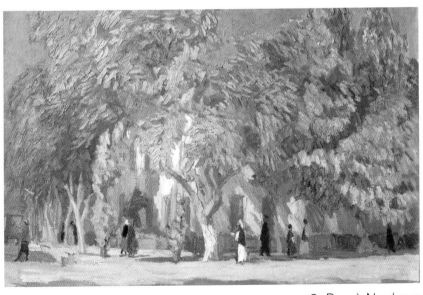

3. Rue à Noukous

4. Nature morte avec mandoline

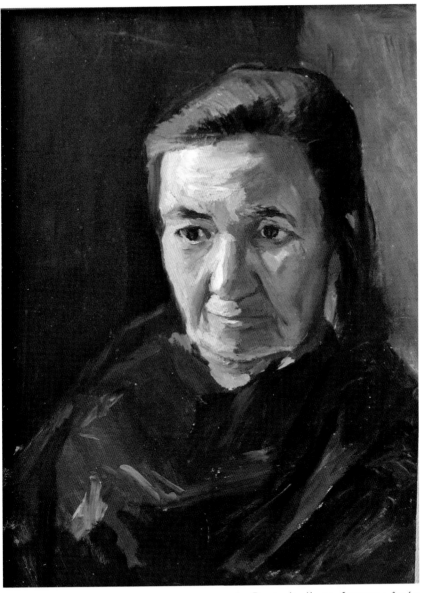

5. Portrait d'une femme âgée

6. Nature morte avec plantes d'intérieur

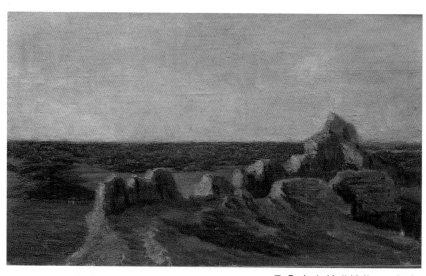

7. Soir à Koï-Krilgan-kala

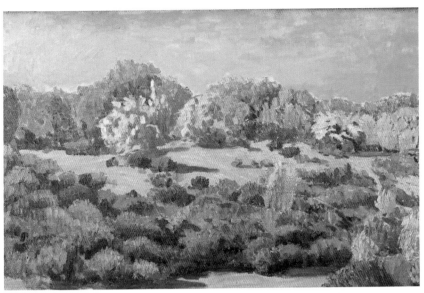

8. Floraison du désert en automne

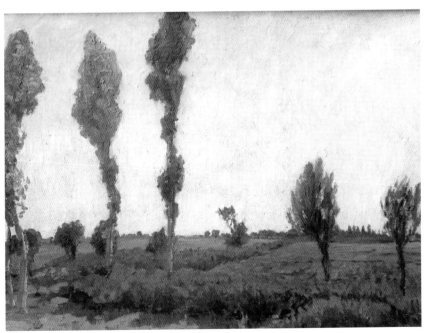

9. Champs verdoyants

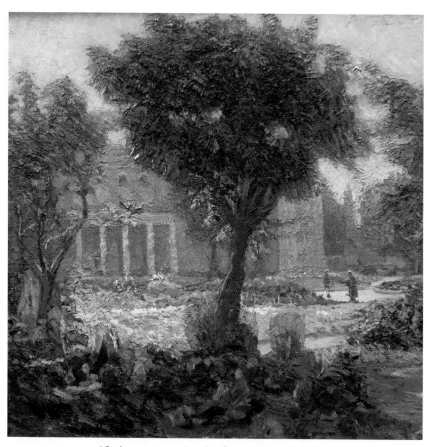

10. Le parc près du Soviet des Ministres à Noukous